誌同道合

非凡出版

香港標牌探索

吳思揚 著

代序

大家可曾想過，上世紀的升降機開關門掣並無圖案以表功能？

上過工廠大廈的你，可曾有為「DO」、「DC」而費解多時？

空間與指示系統的設計常規，能忠實反映出一國之質素。常言道「國以民為本」，若空間及指示系統設計得宜，得至協助廣大市民通行八方，則乃上佳之設計也。

若寄望空間及指示系統得以通達大眾，設計者必需自問：「設計為何？設計何以傳意？」全以藝術思維設計空間者，其設計恐怕難以傳意；全以工程師思維以作為，其設計則恐缺乏美感。如何於藝術及工程學兩個範疇間取得平衡，乃傳意設計（Communication Design）之難處。

Benson Wong

「Riders」專頁美術總編

Riders

由是觀之，設計健全的指示系統，以至考慮其與空間、環境設計之調和，乃設計師、工程師及空間管理者工作至關重要之一環。

當確立一套完整的設計體制時，需從環境及空間兩個導嚮出發，同時仔細思考一下要點：

1. 空間整體形態是否有助使用者導向；
2. 圖像與指示字句是否能盡速傳達資訊予使用者；以及
3. 資訊流及動綫是否正確可信。

喜見吳兄填補華文指示設計類書籍之缺口，並採納此等「指示牌論」之理論與實踐，配以解說 JIS Z8210 及 ISO 7010 等通用設計要則，淺白說明指示設計能如何與空間契合及科技進步，使其得以持續進化。

代序

標牌設計的好與壞，能夠間接反映一個城市的品味，而「功能」與「美學」都是標牌不可或缺的元素。「功能」是指發揮標牌應有的作用，清晰表達其內容。「美學」則是指牌上資訊能愉悅雙目之餘，亦是條理分明、不容易混淆。兩者關係微妙，並必須取得平衡才算是好設計。一旦失衡，就會失去標牌的存在意義。

一個良好設計的標牌需要由使用者角度考慮，所有圖案、文字、尺寸都是經過精心設計；不會因為資訊多而造成混淆、不會因為文字排版而造成閱讀困難。近年發現香港有些設計每況愈下，譬如鐵路公司的大字報式設計、強行壓縮字體、排版混亂導致設計崩壞。雖然出發點是能讓乘客更容易察覺，但實際效果則是強差人意。一些轉綫站的地面貼上一堆巨型方向指示，其比例、配色、字體卻不美觀，可說是大煞風景。一些文字較多的指示牌亦因為壓縮字體而導致難以閱讀，時粗時幼的字體亦顯得十分不統一。

改革第一步就要知道它的原理、概念和背後的故事。透過分析它的功能和美學，同時遊走街上觀賞標牌，從而發掘出背後蘊藏的歷史與文化。不同時代的公共設施標牌印證社會變遷，例如一些舊標牌

邱益彰 Gary Yau

道路研究社社長

上的度量衡單位，英制與公制並存，甚至只得英制；見證香港度量衡單位轉變的歷史。同時因爲香港沒有就標牌特別制定標準格式，所以能看到五花八門的風格，五湖四海標準齊集香港。譬如日資百貨公司的日式風格、地盤的 ISO 警告標誌等等。

我自 2015 年開始留意「誌同道合」，它是當時少數研究標識系統的中文網站，後來在網上正式認識其網主 Hugo。本來我亦不熟悉路牌以外的標牌設計，多得 Hugo 樂意分享他的研究成果，從而得知背後不少有趣故事，例如常見政府經典字體 Eurostile、Clarendon，以及利用政府公開數據的香港交通標誌地圖等。

雖然市面上有不少關於標牌的設計書籍，但大部分都是從業界角度出發。而此書是香港少數從生活、歷史、文化層面上介紹標牌，和大家觀賞標牌和發掘背後緣由的書籍。Hugo 用心編排和分析香港與外國的標牌演變史，令外行人也能輕鬆理解。標牌不單是一個飾物，背後亦大有學問，更是香港文化、歷史的一部分，相信讀畢此書能以第二種角度重新認識香港。

自序

我對導向標牌（Wayfinding Signage）的興趣早在小學便有跡可尋，翻看父母幫我存起的小學美術作業簿，發現不論任何主題的畫作，例如「理想中的公園」、「我最喜愛的街道」等，畫紙上總會出現不同造型的指示牌。講到着迷指示牌的原因，或許是因為標誌種類多樣，而且只需簡單綫條，便能把自己帶到各個空間，另外由於父親主職平面設計，家中書架堆滿設計參考書，成為了主要的創作靈感來源，每當閱畢一本設計書，我便會心血來潮，為父親的辦公室加設標有「洗手間」、「茶水間」等標誌的方向指示牌。

在澳門出生長大的我，每當得悉假期可以即日往返香港，會感到無比興奮，皆因澳門當時沒有鐵路、快速公路等擁有不少標牌的大型基建設施。在飯前和乘船的空閒時間，我便迫不及待拿出紙筆，繪畫指示牌和路牌，以及上面的圖案與文字。或許這種對於標牌的執着令人費解，但長大後的我漸漸明白，標牌是一個簡單的形式，記錄我對於不同城市的印象，有助於我理解身邊空間，並且勾起探索世界的好奇心。

吳思揚 Hugo Ng
「誌同道合 De Sign-Age」創辦人

後來我來港升讀大學，加上所讀的城市研究學科需要走訪香港各大小社區考察，我有更多時間留意遺留在城中角落、具有歷史和文化價值的標牌。此時我亦開始擁有智能手機，自此每當外出，總會拍攝到有趣或喜歡的標牌，收獲纍纍。大學圖書館成為我流連忘返的地方，這裏完整地保存了政府昔日出版的刊物，能夠見證標誌與標牌設計風格的轉變，以及考證這些標牌出現在特定地方的來龍去脈。

2014 年，我乘着當時開 Facebook Page 的熱潮，創建「誌同道合 De Sign-Age」專頁，心態是看看會否也有人擁有相同興趣。如今不經不覺已六年時間，過程中除了有粉絲主動與我交流，亦引來傳媒的關注，在訪談中可以直抒己見，這些都是意想不到的結果。

「誌同道合 De Sign-Age」專頁 Logo 的設計含意，是標牌能輕易地對接道路與鐵路等不同的城市系統，而在經營專頁的過程中，我有幸認識到在這兩方面擁有獨到見解的同道中人，第一位是「道路研究社」的社長 Gary，每當提起字型排版、道路設計、路牌變遷等

議題，他總會滔滔不絕、毫不吝嗇地分享自己的看法，在寫書過程中他提供了不少建議，使內容和設計更臻完美。而 Benson 是來自「Riders」的美術擔當，他們的專頁曾分享過鐵路字體、標牌設計等文章，例如兩間鐵路公司在創立之初下了不少功夫，設計出一套完整的導向系統規範，為香港帶來現代化、簡潔有序的城市環境。

2019 年書展過後，我隨即收到非凡出版的邀請，說要以「誌同道合 De Sign-Age」Facebook 專頁的名義撰寫一本與「標牌」（Signage）有關的書籍，當刻心情既興奮又帶點徨恐，前者是因為自己的興趣能夠某程度上得到肯定，後者則是因為標牌種類繁多，加上自己不是傳意設計（Communication Design）專業出身，不斷思索應如何從現成的導向系統設計書籍中稍有突破。後來發覺現有的書籍提到的「導向系統」例子，具有很重的商業味道，是以如何滿足客人為前提。但對我來說，標牌不僅是為了指明方向，而且蘊含了設計師或管理者用甚麼心態去看待空間，譬如公共屋邨擁有一套獨立設計的 Pictogram 圖庫，設施分類仔細，是為了讓居民的生活便利，亦美化生活空間，最終構建出「屋邨美學」。

一直以來，Facebook 專頁所分享的內容以獨立文章為主，現在憑藉寫書這個理由，迫使我去閱讀大量與導向系統相關的文獻，這有助於我以系統化的方法整理多來年收集的特色標牌，更深入認識到標牌的前世今生，這是一個有利專頁經營的重要里程碑。最後，我期望本書可為讀者帶來一些欣賞導向標牌的方法，然後以此為切入點，進一步探究香港獨有的空間現象。

目錄

目錄

1

歡迎來到
標牌世界

1.1

為何要關注標牌？

活在香港，我們仿如置身在「標牌的世界」中，不管我們抬頭、直視、俯首，總會發現圖文並茂的「標牌」。它們也許為本已雜亂無章的社區添煩添亂，也許強行佔據本已狹小的街道空間，進一步阻礙路人前行。但歸根究底，安裝任何一塊標牌的背後，都需要人力物力推動，是甚麼原因促使各機構、組織或人物大灑金錢，在自己範圍豎立「標牌」？更重要的是，他們希望普羅大眾注意些甚麼？設置標牌又為社會帶來甚麼影響？現在讓我們憑一些例子，找出答案吧。

標牌
探索社區的媒介

運輸通訊技術急促進步，使人類可以接觸到範圍更廣和複雜的環境，與此同時我們亦更容易迷失於陌生環境，有時會因而感到煩躁不安，並想盡快原路折返。不少本地機構和社區人士為了增加自家地方的吸引力，留着旅客和提升設施使用率，紛紛簡化及疏理管轄範圍以及周邊的環境空間，讓客人透過指示牌能短時間內理解各地點的相關資訊。香港能夠成為「交通便利的國際城市」，某程度上是因為標牌把乘車體驗變得簡單。港鐵路綫圖雖然不按實際地形和比例繪畫，但由於香港只有四分之一左右土地被開發，而且集中在港九沿岸和新市鎮，按幾何佈局排列的抽象路綫圖去除了多餘的空位，方便旅客瞬間理解香港各大社區分佈，再參考旁邊的熱門旅遊地點指南找

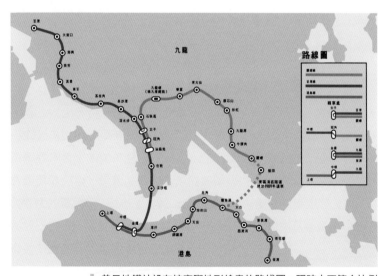

昔日地鐵站設有按實際地形繪畫的路綫圖，現時由不符合比例的簡化路綫系統圖取代。（繪圖：Gary Yau）

在全港主要巴士車站，出現了以區域為節點的路綫圖，有時附帶旅遊資訊。

出目的地。近年，這種以區域為節點、加入旅遊資訊、把香港佈局抽象化的製作路綫圖手法也開始應用在巴士路綫圖上，乘客不必把全部路綫讀畢才能找出特定路綫資訊，同時亦可以地標尋找路綫。

此外，隨着預製組件等新興建築技術出現，無論樓宇或基建是位於高密度市區，抑或是小型生活區，落成所需時間可能不出兩三年，耗費數十年以上修建教堂的年代早已遠去。日新月異的城市景觀，有時連本地人也會慨嘆對自己的社區感到陌生，設計得當的臨時指示牌可以讓路人自行獲取最新資訊，減少混亂情形，亦減省指揮人手。例如因工程而封路時有發生，指示牌盡量確保了道路暢通易達，工程內容及時長亦避免令市民感到蒙在鼓裏。

有時我們亦可能在旅途中不經意地發現新豎立的指示牌，跟隨指示後發現社區內的新鮮事物。例如政府在九十年代初銳意發展西環，

當年在堤岸填海並修建行車天橋，海岸綫與生活區因而被分隔。時至今日，政府提出美化維多利亞港沿岸計劃，海岸綫經修葺後再度成為休憩地方，多虧運輸署的方向指示牌，我和不少街坊都認識到這個新興公共空間，成為石屎森林中「備受歡迎的綠洲」。

▍在交通標誌下設置方向指示牌，有助引導市民前往新建成的海濱長廊。

香港自回歸以來大興土木，道路工程指示牌隨處可見，政府亦有製訂指引，規範道路工程的臨時指示牌。

標誌同時幫助我們排除危險，融入當刻環境，且懂得尊重其潛在規則。例如郊野公園出現的警告標誌是我每次爬山時必定留意的景物，大家或多或少會被那些嚇人的「小心泥石流」、「小心墮崖」標誌嚇怕，正所謂「大自然可畏」，此舉可以減少意外發生。

標誌除了加深我們對環境的認識，同時亦讓我們明白到特殊需要的人士。在被譽為香港城市設計寶典的《設計手冊：暢通無阻的通道》一書中，有特別提及「無障礙設計」，其中提到設計標誌時要考慮不同使用者的特殊需求，這個在第三章會詳細介紹。

郊野公園的標牌，提醒我們欣賞自然美景之餘，不要忽視安全隱患。

由於有法律規範，無障礙設施指示牌風格統一，在香港很常見。

標牌
學習語言的妙法

相對來說，中英文在香港受到同等看待，觀察標牌是學習語言的好方法，當文字旁邊配備將實物圖像化的符號，我們每天遊走於街上就像翻開字典。例如圖中位於石塘咀街市的入口樓層牌（Directory），中英文對照。

在旅遊時，這種學習語言的方法可能會「救自己一命」。還記得我有一次到訪一個德國小鎮，洗手間門上沒有任何圖案標示，只寫有 D 和 H，當時想要動用星爺電影橋段——用廁所門牌長度分辨男女廁的方法並不可行，幸好數天前在慕尼黑市區遇到過「男廁符號」和「H」在一起，才沒有誤闖禁地。圖像化的標誌可說是打破種族隔閡、構建多元社會不可或缺的工具。

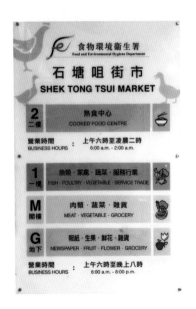

香港的公共建築入口通常附設中英文樓層牌，把設施分門別類，有助於學習英文詞彙。

但與此同時，我們也要注意那些錯誤地「中譯英」的標牌，最經典是「小心地滑」，就有被譯成「Slide Carefully」的情況，所以不能完全盡信，要多作比較，當需要應用在寫作時要小心求證。這些搞笑例子在網絡上大行其道，確實為我們提供不少笑料。此外，單是一種語言，也可以有多種表達方法。根據地域、語氣強弱、時移勢易等因素出現變化。這些在第四章會再詳細介紹。

標牌
傳承文化與回憶

標牌設計牽涉人，背後所蘊含的文化背景造成每個城市的同類標牌有不一樣的感覺。香港摩天大廈林立，算是世上電梯最多的城市之一，「䢀」字正好反映香港中西合璧的特徵，這個由澳門人自創的新字在港澳通行，發音貼近英式英文的「Lift」，中文則形象地表示靜止的電梯廂，亦成功將「升降機」化成一字，體現中文簡約之美。

「客䢀」是港澳地區獨有說法，考起其他華語地區人士。

另一個特別現象是香港因篤信風水，加上喜歡高處，於是喜歡把不吉利數字移除。雖然這種做法亦見於外國或中華地區，但由於香港樓層多，造成與實質層數誤差甚大，例如西九龍一帶高尚住宅聲稱有近九十層，但實際只有六十多層而已。

從以上例子可見，標誌對日常生活和社會運作影響深遠，亦可以作為一個認識香港和世界的切入點。

1.2

「標誌」的三重定義

華人社會裏，常聽到有人把品牌圖案稱為「標誌」，又會把「吸煙區」等展示規例的符號說成是「標誌」，事實上根據上述不同情況，兩者對應的英文有所分別，前者會稱為「Logo」，後者則是「Pictogram」。這不禁讓我想起「農曆羊年」這個經典的翻譯爭論，正當華人忙碌準備過節，拉丁語系用家苦惱到底華人所指的「羊」是屬於「山羊」（goat）抑或「綿羊」（sheep），因為兩種動物在西方神話故事中有着天淵之別。故此，這節我特意抽選了一些與本書內容相關的重要概念。

拆解「Sign」
標牌的最基礎元素

一般來說「Sign」可以解作「告示牌」，但「Sign」亦可解作「記載並表示實物或概念的物件（object）」，本書將採用這個定義，也就是標牌的基本元素 —— 「符號」。除了使用圖像，我們亦可透過五種官感（即視覺、聽覺、嗅覺、味覺、觸覺）來傳達訊息，例如是地鐵列車的「Do…Do…Do…」鈴聲代表快將關門、「叮噹…叮噹」則是開門，是聽覺記號。而視障人士可憑藉行人紅綠燈下的震動裝置來確認過路指示，此為觸感記號。

本書集中討論視覺記號（Visual signs），它的歷史可說是相當悠久，史前洞穴已見有人類由簡易象形圖案，演化到能夠闡釋複雜概念的文字，單是漢字的六種造字法，並經歷不同朝代，已讓人嘆為觀止，近年到 Emoji 這些表情圖像大行其道，這些能夠代表概念的符號，都算是 Sign。在符號學中，文字被歸類為 Logogram。Logogram 看似與 Logo 有關，但兩者概念並不相同，我們日常在街上看到那

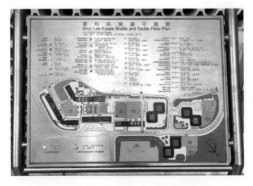

具發聲裝置的摸讀平面圖，結合多重官感訊號的裝置。

九廣鐵路列車舊有開關門響聲提示。

些以建立企業形象（Corporation Identity）為本的商業化標誌，或推廣組織作用的標誌，歸類為「商標」，即英文「Logo」，我們不會用「Sign」來形容商標，它們也非本書要探討的議題。

本書的重點是 Pictogram、Icon、Symbol 這三個經常被混用的單字。Pictogram 是按照實物繪成的圖像（Picture）直接地表達被刻劃者，別無它意。Icon 與 Pictogram 同樣是以實物來表示意思，但後者意味着通用程度較高，例如外形呈「菠蘿包」狀的太空館，是香港人熟悉的地標，但是對於外國旅客卻未必知道其含意，這個符號被稱為 Icon。相反，扶手電梯是所有人都會使用的設施，清晰繪畫扶梯的模樣顯得十分重要，大家共知的符號稱為 Pictogram。

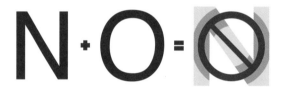

Symbol/Ideogram——禁止符號（No Symbol）由英文字母 N 和 O 轉換而成。

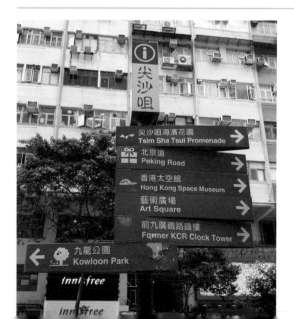

尖沙咀指示牌——Pictogram（九龍公園）與 Icon（香港太空館）。

Ideogram 則是利用與訊息內容毫不相關的符號（Symbol），傳達抽象概念，例如「禁止符號」是由 N 字和 O 字結合而成，只有通過學習，才會潛移默化地留在大眾的長期記憶裏，讓這個符號通行世界。

「標誌系統」（Signage System）
整合標記的技藝

「Signage」是使用及配置「Sign」的一門學問，它透過豎立「標牌」這類實體裝置，整合各種「符號」（Sign），最終以協調的形式傳遞訊息。早期「Signage」這個字意指具宣傳作用的招牌，譬如在快速公路旁的廣告牌，甚至是掛在建築物旁、成為香港街景代表的「霓虹招牌」，都能歸類為「Signage」，至於指路標牌在六十年代才被 Paul Arthur 引用成為「指路路牌」。

標牌款式五花八門，到底該如何有系統地進行分析？ Chris Calori 提出了「標誌元素金字塔」（Signage Pyramid System），將「標誌系統」拆解成資訊（Information）、圖像（Graphic）以及硬件（Hardware）。這三個元素是本書的主要架構，因此它們將被分成數個章節，並以本地一些精選例子來細述。強調資訊的展示方式要配合環境。

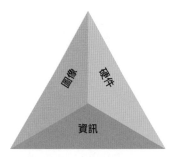

標誌可從三方面欣賞，包括資訊、圖像、硬件，這是本書的主要組成部分。

「導向系統」
(Wayfinding Signage System)
尋路為本的標誌系統

本書想要講述的是普遍應用於現代社會的指路型公用標誌，在業界中一般會引用「Wayfinding Signage」來形容這些「透露環境中的資訊，並提供安全指示來引領空間使用者前往各目的地」的標牌。

若果單看「Wayfinding」，它所包含的概念比 Signage 更為廣闊，可以把它理解成一種在空間尋找方向的策略，標牌是其中一項工具，若果在專案規劃階段把空間設計妥當，可節省使用標牌。這裏不得不提著名城市設計理論學家 Kevin Lynch，他認為要簡單理解一座城市佈局，可單憑五大元素，包括地標（landmark）、路徑（path）、節點（node）、區域（district）、邊界（edge）。以中環新海濱的規劃為例，國際金融中心造型別具一格，可從多角度看見，我們看到便知道該處是中環海旁，由於附近街區較為方直，沿着砵甸乍街、雪廠街等直線街道，可以到達維多利亞港，另外國際金融中心之下為中環及香港站，透過這個重要節點，可經鐵路前往香港各區。

然而香港面對不少環境挑戰，例如地勢高低起伏、舊區道路迂迴、高樓大廈立林、天橋左穿右插，或是像九龍站、康城站上下分層，此時 Wayfinding Signage 應運而生，補足這些空間缺憾。在規劃標準守則中的城市設計部分，Wayfinding 是其中一個考慮因素，透過城市功能佈局和安放標牌，令行人無論身處何方都能按提示輕鬆到達目的地。

Kevin Lynch 提出的認知地圖（mental map）五大元素

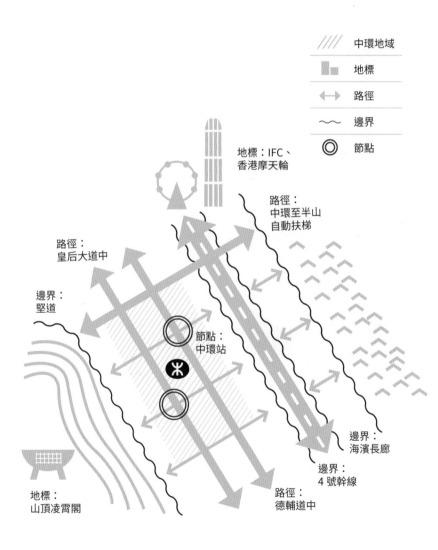

地圖是認知空間的重要工具，從內容可看出負責機構希望我們如何理解空間 （圖為尖沙咀新款資訊牌）。

缺一不可的三個設計層面

上述三個不同層次需要來自不同背景的專業人士各司其職，且互相配合才能成事。符號屬於平面設計範疇，把標牌實體化涉及到工業設計的領域，至於如何佈置及安放指示牌，有賴建築師、室內設計師，甚至是城市規劃師在建築項目早期及設計社區之時投入參與，為用家提供更佳的步行體驗。

標誌可以抽絲剝繭分
成三個層次

利用建築佈局明確引導方向
Wayfinding via building disposition

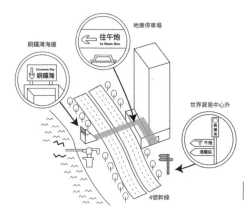

在複雜空間利用指示牌引導方向
Wayfinding via installation of signage

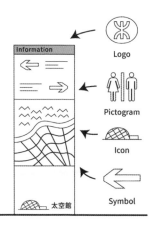

指示牌上的「標誌」種類
Type of Signs

1.3

標誌賞析重點（一）：
資訊
（ Information ）

標誌並非無中生有，它幫助管理者向外人傳遞某種信號，來維持空間的運作，因此了解內容是探討標牌的第一步。若果標牌內容處理不恰當，難以讓人理解，輕則會遭人無視，重則讓空間用家感到疑惑，對空間產生不安，那就有點本末倒置了。就如圖中的路牌，因欠奉主要的規則內容，即使附有三塊「例外」輔助說明，也沒有讓人明白劃出來的空位是甚麼用途（到底是可泊車？抑或不可泊車？還是代表其他規定？）。

▌ 形同虛設的「XX 例外」路牌柱。

組織標誌內容 ▮

有些人以為標誌上的內容越詳盡，越能向路人解釋清楚，但有時我們閱讀標牌的時間不長，可能只得短短數秒，例如在駕車時，若果我們不為內容分層次，篩選出重要內容，這些毫無起伏的標牌反而可能被忽視。例如香港的巴士專道路牌，把時間以粗體作區分，對比起鄰近城市「把所有內容以同等大小、放在同一句顯示」的設計更清晰。也就是說，精簡的標誌內容是另一個重要因素。所謂「一圖勝過千言萬語」，標牌內容亦可以由圖像代替，減省冗長文字。當然這些符號需要容易辨認，為此，世界多國制訂了不少統一的標誌符號設計，這部分留待第二章作詳細介紹。

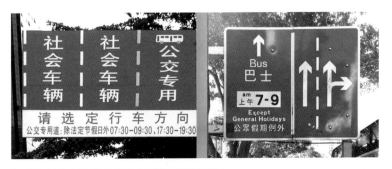

▌ 香港（右）與深圳（左）巴士專道路牌說明對比。

再來是我們可以從標牌的排位找到空間運作的邏輯，其中一個主要法則是我們一般閱讀文字習慣從上方及左邊開始，因此最重要內容應顯示在最上方，目的地應按照「從遠到近」以及「從主要到次要」，由上而下分層擺放。以展廳數量眾多、每次活動均帶來龐大人流的灣仔會展為例，我們一般流程是先進入展廳，中途可能往餐廳或商店稍作休息，最後離開會展，所以圖中指示牌先寫同層展廳，然後是下層展廳，再來是餐廳、洗手間等輔助設施，最後是出入口及離場交通工具。

▌ 灣仔會展指示牌。

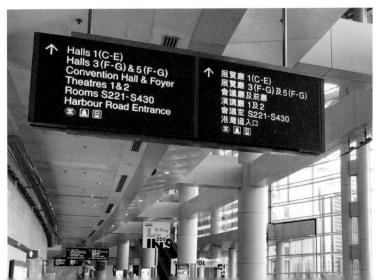

標牌的分類

我們常言自處在資訊氾濫的年代，互聯網容許每個人成為資訊傳播者，在現實世界中亦因為電腦普及，標牌製作變得便利，在街道上看見標牌的機會越來越大。要有系統地收集及分析數量龐大的標誌，我們可以參照業界做法，按資訊類型來劃分四大派別標誌：

1. 定位告示型（Orientation）

以地圖形式顯示路人所在位置（通常用「你在此 You are here」標示），以及描述周邊環境。由於它肩負起協助路人規劃整體路線的重任，所以一般設置在主要出入口和樓梯等當眼位置，例如是香港公共房屋以「自給自足」為設計原則，發展成熟的公共屋邨配備更多元化的公共設施，從屋苑門口設的定位告示型標誌可以看出生活區是否便利。

位於屋邨入口的定位告示型標牌。

2. 指示方向型（Directional）

沿路每隔一段距離可以看見其身影。當我們規劃好行程後，指示方向型標誌成為旅程中的綫索，讓我們確認是否朝向正確方向。箭頭是其主要特徵，可以是放置於牌上的獨立符號，或者融入標牌設計，塑造具尖端的形狀。香港各區都設有圖中的旅遊資訊指示牌，在港九兩岸，即使維多利亞港與目前位置相距 15 分鐘路程，但也會出現在指示牌上，因為這是全民皆知的地標，這個重要參考點有助路人掌握方向。

遍佈全港的旅遊指示牌。

由副食品碼頭泊位改裝而成的中西區海濱公園設有巨型數字標誌，區分不同碼頭與設施，是地標也具指路作用。

堅尼地城一個私人屋苑的「禁止擅進」標誌，嚴肅卻帶有趣味。

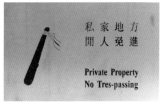

3. 身份識別型 （Identification）

展示各目的地名稱和性質，造型變化多端，這款標牌有時反為環境創造地標，例如中西區海濱長廊的碼頭編號牌，讓市民注意到這裏原先是用作裝卸海運食品，增加各碼頭的獨特性，而巨型數字在晚上亮燈，從柔和的海濱長廊突圍而出，成為焦點。

4. 管制型 （Regulatory）

用來說明某個環境中一些限制與規定，或建議空間用家該做的事情，這類標牌屬輔助性質，與前三者不同之處在於不是以指路為目標，但這款標牌一般會與尋路型指示牌同時設計及安裝，所以在本書中亦會提及。例子包括交通標誌限制、公園守則等。

事實上，標牌通常在一個空間內不僅是獨立個體，經常需要上述各款標牌互相協調，才可以成功引導路人走完整個行程。當年港鐵通車初期，有專門說明書介紹乘車流程，重點是跟隨一系列圖像化指示牌，找到相應的設施。書中亦有提到「簡單易懂的指示牌是地鐵這種新興交通工具的一大賣點」。在標識系統設計專業中，分析用戶旅程（user journey）是常見的設計過程。

入閘 依照 "往列車" 標誌前往入閘機，按照車票上箭咀所示方向將車票正面朝上放進入閘機前端的收票孔內。車票經檢驗後即從上閘機頂另一孔道送出。乘客取回車票後，入閘機即可轉動，讓乘客通過。

下車 列車在行駛途中，播音系統會通知乘客下一個站的名稱。列車在站內停留大約30秒，故乘客要及早準備迅速下車；下車後依照 "出" 標誌到達車站大堂。

登車 乘客踏上自動電梯右側，握緊扶手，即可到達月台。乘客可依指示牌到適當的月台候車。雙數月台之列車是朝中環方向行走，而單數月台之列車則朝市郊方向行走。

為安全起見：
（一）乘客應靠右企穩，緊握扶手，勿企級邊，及照顧孩童。
（二）乘客候車時，不得超越月台邊安全黃線。
（三）待列車完全停定及乘客下車後，方可登車。

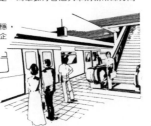

出閘 乘客走近出閘機，將車票正面朝上，按箭頭所示方向放進出閘機前端收票孔內，出閘機即可轉動，讓乘客通過，單程票則不再退回。

而有餘值之通用儲值票經扣除所乘車程之車費後，可由出票孔取回，同時餘值亦會在機版上顯示出來。如車票失效，乘客須到補票處處理後，方可通過出閘機。

地鐵在通車初期，推出了一系列乘車指南，教導乘客入站、購票。

1.4

標誌賞析重點（二）：圖像（Graphics）

商店招牌與指路標牌同樣主導了香港的街道景觀，並錯綜複雜地穿插於各社區中。但從圖像設計思維層面來說，兩者稍有差別，前者目的是展視自己店鋪的商品或服務特色，會加上花巧設計，激發起途人的好奇心，從而招攬潛在顧客；後者並非要我們慢慢駐足欣賞所有文字及裝飾，而是能有效抓着與空間相關的重點，瞬間傳遞訊息予路人。

不容忽視的圖像設計

交通標誌路牌是尋路指示牌的代表，它沒有任何花巧裝飾，而是利用鮮明的黃藍等純色，讓內容在街道上脫穎而出。不過在香港有不少路牌因字體不清晰而遭無視，在此不得不分享一個自身經歷，話說數年前首次從新界搬家到西環，打算轉入一個路口，但唯一的入口竟然豎立了「禁止右轉」，我和司機繞了幾圈都找不到去路，結果仔細一看，發現路牌下還有一段小字，原來禁令只適用於車長 7 米的貨車。此舉雖然有效阻止超重貨車進入，但同時把我們這些街外客拒諸門外，幸好運輸署自 2000 年起採用新式排版，由中文數字改成阿拉伯數字，能吸引注意。

右邊的禁止右轉路牌事實上只針對「逾五公噸車輛」，但因輔助說明牌文字太細，讓人以為全部車輛適用。

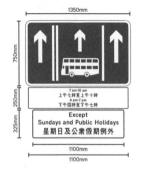
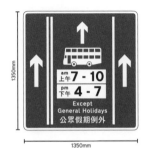

2000 年代推出的改良版路牌。左：現有設計、右：改良設計。（繪圖：Gary Yau）

然而白底黑字雖然清晰，並不代表是最合適的用色，尤其在文化意識濃烈的環境，例如歷史古蹟、大自然等，突兀的顏色反而有損環境氛圍。取捨可讀性和營造氣氛是設計標示牌的重要指標，我們將在此節探討指示牌的四大圖像元素，當中包括：字型、符號、箭嘴及顏色，並看看它們在「提升可讀和理解」、「分門別類」、「營造氣氛」等方面有甚麼貢獻。

突顯內容的字型

剛才提到自己搬家的經歷，說明了字型大小會影響標誌的成效，亦即內容是否清晰可讀。速度及距離是影響可讀性的兩個重要元素，兩者互相掛勾。當行進速度高時，便要為觀察者預留更多時間作思考，指示牌因此要在較遠距離以較大文字顯示內容。換成另一種說法，文字越大，同時可以吸引更多讀者範圍。此外，我們還要

750mm　　900mm

TPDM 針對道路最高車速而製定路牌大小。（繪圖：Gary Yau）

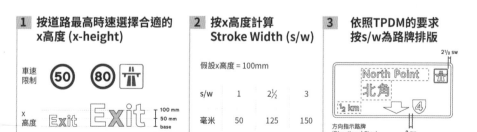

1 按道路最高時速選擇合適的x高度 (x-height)

車速限制 50 80

X 高度 Exit Exit

100 mm / 50 mm base

2 按x高度計算 Stroke Width (s/w)

假設x高度 = 100mm

s/w	1	2½	3
毫米	50	125	150

3 依照TPDM的要求按s/w為路牌排版

North Point
北角

½ km

方向指示路牌 (Directional Sign)

2½ sw

3 sw

TPDM 以 X 字高作為方向路牌排版依據。

考慮如何令每個字明顯而協調，X 字高（字母 X 的高度）是訂定文字排版的標準，例如在《運 輸 策 劃 及 設 計 手 冊》（*Transport Planning and Design Manual*，簡稱 TPDM）一書中，X 字高主宰了路牌的間距、闊窄等排版要素。

除了清晰可見，指示牌字型的另一功能是為內容加添情感，讓文字和空間更具韻味。古語有云：「見字如見人」，一手好字讓人感到文質彬彬。雖然書法體別具個性，但應用在指示牌上並非易事，因為每個人的筆跡不一，會影響文字的「可讀性」。大量印刷術的出現，導致襯綫體（Serif）出現，秉承了部分書法和石碑字體的味道，在末端留有橫形尾巴，而中文筆劃末端則以三角收尾，另外橫筆較縱筆幼是其特色。

另一種字型類別是非襯綫體（San Serif），它省去筆劃末端的小三角，讓文字看起來順滑簡潔，粗幼統一，Helvetica、Eurostile 等瑞士字體在昔日香港很常使用。而黑體、圓體系列是中文常見的非襯綫體，市面上可供選擇的字體林林總總，有關香港指示牌字型的變遷讓我們留待第三章介紹。

上一節提到資訊層次，除了優先次序，亦可透過字體粗幼來達到效果，Helvetica 和 Univers 是較常用的標牌字型，因為它分別擁有達 51 和 44 種字體粗幼（Font Weight）可供選擇。除了粗幼，我們亦可使用斜體來區分資訊，斜體有時會被用來是分辨指示牌上的不同語言。

藍田邨標示由劉德華題字，不過田字合攏，從遠處看未必清晰。

明體——公屋常見的標示字體。

黑體——配合無襯綫的英文字體 Helvetica，乾淨俐落。

圓體——出現在指示牌上的囉機字，是經刀片旋轉而造出的圓體字。

集成圖庫的符號（Pictogram 和 Symbol）

相較於文字，利用圖案來傳遞訊息可為環境增添趣味，因為圖像設計可以是千變萬化，還記得數年前有一位來自日本的標誌愛好者曾訪港收集小心地滑的標誌，沒想到跌倒的姿勢有數十種。

不過圖像設計並非完全天馬行空，而是根據場合的重要程度設個限度，以「洗手間標誌」為例，在受眾廣泛的重要公共設施，一般會使用標準化的圖案，而商業空間或是文化氣息重的地方，設計一般

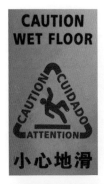

香港隨街可見的「小心地滑」牌，成
為了日本人的研究對象。

較為輕鬆優雅。現時世界各地已訂立不少標準來規範標誌設計，讓
各地設計師可以增加信息的通用性，讓不同背景的人一眼便能看懂
其意，關於各地標準我們會在下一章詳細作介紹。

在同一個綜合設施裏，圖標的協調應受重視，擁有一套設計語言，
產生對空間甚至是機構的歸屬感。一般來說，設計師會按標誌的重
要程度設定類別，再根據現行工具庫，發展出一套配合空間概念的
圖標設計，例如大圍街市的指示牌，設計師以剪紙藝術為主題，繪
製一系列售賣的食品種類，而較為重要的洗手間和殘障人士標誌則
採用國際標準符號。

南豐紗主廠商場洗手間標誌。

大圍街市方向指示牌。

不同解讀的箭嘴

箭嘴屬於符號（Symbol）的一種，它是以弓箭指向目標為藍本，用來提示方向，由於它擔當着重要的「尋路」角色，通常在設計指示牌時會特別區分出來。時移勢易，箭嘴的設計愈趨簡化，從配有裝飾的「羽毛令箭」變成「只有三條直綫」或「一個三角形加一條直綫」的符號，不過若然只剩下等邊三角形箭頭，由於有三個尖角，所指示的方向變得不清楚。

縱使箭嘴的形狀有不同標準，但一般規定成 45° 及 90° 角，分成八大方向，而不使用確實方位，以便空間使用者記認。另外還有一個 U 形箭嘴，另表示反方向。不過箭嘴方向有一個弔詭的地方，就是指向上（下）的箭嘴既可代表向前，亦向代表往上及下，在沒有文字輔助下很易混淆。以香港仔一個停車場入口為例，該處同時出

ISO 標準箭嘴。

香港仔某大廈停車場出入口。

現一對上下箭嘴，只看上面還以為是右側進入車場。在這種情況下，使用運輸署的「入 IN」和「出 OUT」牌，或使用「只准向前」和「禁止標誌」更為洽當。

筆者曾在法國經歷過因上下箭咀而帶來的誤會，有一次筆者在戴高樂機場想上廁所，看到行李輸送帶附近有一塊指示牌標示「洗手間」和「向下箭嘴」，以為自己已經找到「解放之所」，但到了指示牌下，竟沒有發現往下層的樓梯，同時亦看不到附近有任何洗手間，最後詢問途人，才知道原來向下箭嘴的意思是要繼續向前行，意思與香

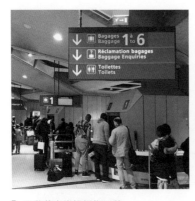

巴黎戴高樂機場指示牌。

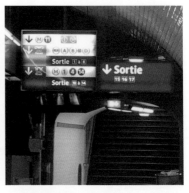

巴黎地鐵樓梯口指示牌。

港快速公路路牌上的向下箭嘴相符。關於這個問題，美國交通部規定當高於 80 呎時以「向下」代表向前，而 80 呎以下則用「向上」表示。

多變的標誌顏色

顏色是另一個左右標牌是否設計成功的重要因素，美國環境圖像設計業界的參考書 *Signage and Wayfinding Design: A Complete Guide to Creating Environmental Graphic Design Systems* 指出用色恰當的標牌可發揮四種功用，包括：

一）將標牌從所在環境突出或融入其中；

二）加強標牌所表述的訊息；

三）分辨不同訊息；

四）裝飾美化。

針對第一點，對比度是重要的設計指標，亦是常見於設計指引，簡單來說是比較圖案跟背景顏色會否過於相似而「撞色」，並會否對

紅磡體育館外牆的區域辨識顏色標識條。

視障人士造成影響，所以有標準規定顏色運用，一些關乎安全的顏色應盡量避免使用，例如剛才提到的警告標誌使用紅色，是由於有研究指眼睛對於紅色可最先作出反應，突出於混雜的環境中，這部分會在往後的章節詳談。

此外，如何調和多種顏色，使指示牌能與環境融合是一門大學問。例如郊野公園採用的標牌以綠色和棕色為主，配合大自然色彩。不過要注意在文化背景不同的地方，用色可能有很大影響，例如「緊急出口」在美國為紅色，而世界普遍採用綠色。

最後，顏色可以在標誌中發揮分類作用，為單一的通道或建築加添屬性，例如在紅磡體育館這個四邊對稱的場館，建築每邊以顏色分成五個區域，並寫有 Y、G、B、R、BN。而在迷宮般的尖沙咀及尖東站隧道，沿牆壁貼上不同顏色的貼紙來提示行人所處位置。

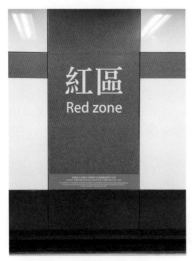

尖沙咀及尖東站隧道顏色標綫。

1.5

標誌賞析重點（三）：
硬件
（Hardware）

接下來我們將會探討「標牌金字塔」的最後一環，也就是那些經由人手或電腦設計的標誌，是經過甚麼考量，終能化為實體，沿途為路人指點迷津。

安裝位置

正如之前所說，指示牌為了彌補空間不足，讓路人知道方向，在總體規劃階段已經定好。除此之外，設計師還要考慮空間的配置來選

擇指示牌應依附在橫向面（地面及天花頂）或直向面（外牆），還是從平面外伸，獨自豎立。例如在公園廣場等這類空曠的戶外地方，一般會獨立設置指示牌。香港機場是一個例子，指示牌一般借用樑柱和牆壁來設置，方便埋藏電綫等綫路，亦可避免過多支柱，阻礙景觀和步行空間。

而指示牌的擺放高度須考慮到「視角限制」，一般來說，最理想的上下仰角為 55°，左右視角只有約 30°。裝嵌在天花板的指示牌可以覆蓋更廣範圍，不怕被地面物體阻礙，人一般從 4-6 米外閱讀，但這款指示牌可擺放的資訊有限，尤其在狹窄的室內空間。相反放在正視位置的指示牌，容許路人在 3 米左右距離，慢慢閱讀更多資訊。另外，在一些殘障人士、小童等特殊群體聚集的場所，指示牌高度可能需要再作調整。

▎ 正視指示牌（右方地圖）資訊量較仰視指示（上方）牌多。

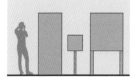

a 站牌型標牌
Freestanding/ Ground-Mounted

b 架空型標牌
Suspended/ Ceiling-Hung

c 外觀牆面型標牌
Projecting or Flag-Mounted

d 牆面型標牌
Flush or Flat Wall-Mounted

即使樓底高，跨層資訊用 **b** 型標牌

扶手電梯也成為了設置標牌的地方

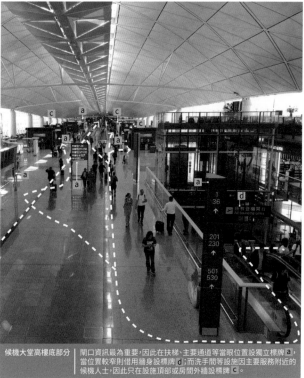

候機大堂高樓底部分　閘口資訊最為重要，因此在扶梯、主要通道等當眼位置設獨立標牌 **a**，當位置較窄則借用牆身設標牌 **d**；而洗手間等設施因主要服務附近的候機人士，因此只在設施頂部或房間外牆設標牌 **c**。

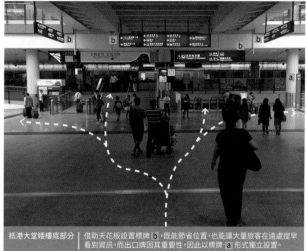

抵港大堂矮樓底部分　借助天花板設置標牌 **b**，既能節省位置，也能讓大量旅客在遠處提早看到資訊。而出口牌因其重要性，因此以標牌 **a** 形式獨立設置。

機場標牌安裝位置九宮格。

結構造形 ▌

一般來說，獨自豎立在分岔路口或路中心的指示牌，在造形方面較標奇立異，例如在鰂魚涌公園裏的指示牌，造形是樹木和魚，營造出「有別於一般公園」的感覺。而文化中心的指示牌則有弧形設計，配合文化中心的建築外形。有些指示牌更會有時與其他設備融合成一體，使空間變得更有條理。例如是機場內的電話標牌與公眾電話互相結合，除了可強調設備所在位置，也能節省空間。

▌鰂魚涌公園指示牌。

▌機場內的公眾電話及上網區指示牌與裝置合為一體。

▌文化中心弧形指示牌。

另一種情形是將標牌融入環境當中，避免過於突出，例如在大館裏的博物館或展覽空間中，一般會把場館守則、設施位置及展品說明安裝在牆面，採用簡單的規則形狀，以免喧賓奪主，比展品還要突出。同樣位處大館內的藝方有個有趣的地方，打卡樓梯有一系列「小心梯級」，幾乎與灰色的石製扶手融合，看似平平無奇，但看到旁邊的說明後，發現這一系列的「Mind the step」金屬牌原來是出自外國藝術家的作品。而香港藝術館的場館規則，只擺放在入口處。

大館藝方「Mind the step」展品。

物料材質

指示牌物料的首要條件是耐用程度能與環境配合，戶外指示牌的物料一般比室內耐用，避免其受風雨侵蝕而要經常更換。另一個條件是考慮到指示牌是永久還是臨時設置，若屬於後者，使用噴畫布或貼紙這些較便宜及容易撤走的物料也可接受，這部分會在第五章再作介紹。

麗閣邨一組路牌，上方鋁製路牌與鐵跡斑斑的鐵製路牌對比強烈。

長康邨遊樂場內的黃色膠板指示牌。

如同室內裝修，指示牌選用的材質有助為環境增添氛圍，郊野公園的指示牌由雕塑家唐景森設計，造形似是樹木，表面有凹凸樹紋，但細看是由石頭或混凝土製成；回到城市，中環商業區內不難找到銀色金屬的指示牌，它們展現了一種專業而高尚的精神。至於孫中山文物徑，設置了不少指示牌讓人探古尋秘，使用材質為鏽蝕，予人一種歷史滄桑感。

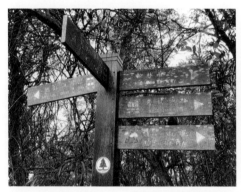

郊野公園指示牌由雕塑家唐景森先生團隊一手一腳設計。

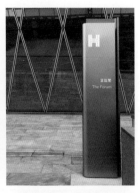

在商業大樓林立的中環，指示牌多以金屬和玻璃製成。

上環元創坊附近的孫中山文物徑資訊牌。

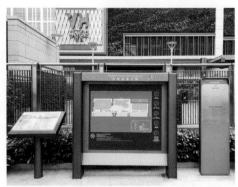

北角邨目前已化身價值成千萬豪宅，對出一段海旁公園使用金屬指示牌，倍感高貴。

內外照明

光暗是另一個影響標牌可讀性的要素，可分為「內部照明」和「外部照明」。在尖沙咀梳士巴利道兩旁的隧道入口，有一樣以人手打造的舊式膠製「行人隧道燈箱」，點亮昏暗的文化中心入口處，而文化中心附近新標牌亦有加入燈光，在晚間極為突出。至於外部照明多使用在主幹道上的路牌，漸漸由燈泡演變成光管和省電的 LED 燈。

礙於成本、空間、需要額外電綫，如室內照明充足，一般指示牌可不用加設燈光，不過「緊急逃生燈」屬於例外，因為考慮到在濃煙情況下使用，所以我們常見到它是亮着的燈箱，而且可在斷電時獨立照明。

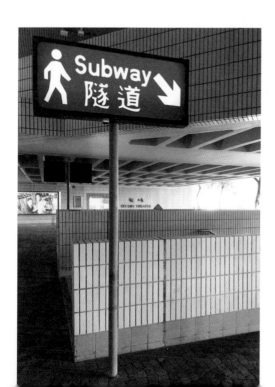

尖沙咀文化中心的內部照明隧道指示燈箱。

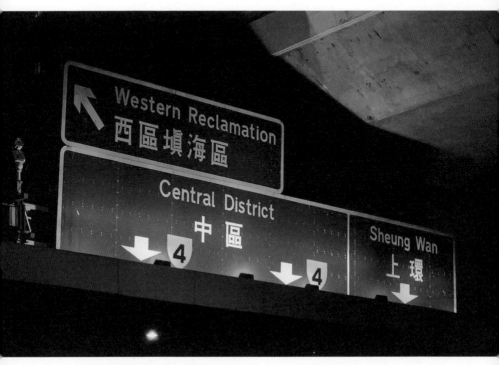

主要幹道的路牌在夜間被射燈照亮。

逃生出口牌為了能在濃煙中被看見，因此以燈箱形式示人。

2

大同小異的
導向標誌
設計

2.1

現代Pictogram 與Symbol的誕生

早在洞窟年代，人類已開始使用符號互相溝通，經歷數千年的演變，符號從描繪實物漸漸變成抽象概念。為方便日常使用，圖案進一步簡化成數十個拉丁文及上萬個中文等字符。到了現代以及國際間無障礙交流，世界各地將符號簡化成各種語言文字，再將詞語轉換成圖案。現代出現的圖案受條例規管，可以重複使用並讓廣大群眾瞬間知曉其意，我們稱這些大眾認可的資訊圖案為 Pictogram，本章主要講述世界流行的 Pictogram，討論他們出現的契機，以及對於香港日常景觀帶來了甚麼影響。

交通標誌
最早受到規範的 Pictogram

交通標誌可算是最早受到規範的標誌符號，世界強國眼見汽車增長迅速，同時導致交通意外大增，於是在 1909 年簽訂巴黎公約，起初只涵蓋數個西方國家。英國雖然未有在這些公約上簽字，但國內在此期間已出現政府制訂的交通標誌，香港最早記載於憲報的交通符號是一個三角符號，設立在數十處，主要給司機留意車速限制。及至 1949 年，香港跟隨英國推出以英國首任路政司梅培理爵士 (Sir Herery Maybury) 命名的交通標誌，在憲報及香港年鑑等工具書中有記載，第一本專門給所有道路使用者閱讀的指南要到六十年代才出現。現時香港採用的標誌，是以六十年代由交通標誌委員會主席禾貝斯主導設計的路牌，進一步以圖案代替文字。

52. Sign posts for the guidance of the drivers of motor vehicles are placed localities where slow and cautious driving is especially necessary. A driver shall n drive at a rate exceeding fifteen miles an hour, or pass, or attempt to pass any movi motor vehicle which he overtakes after passing a sign-post, until he has passed a simil sign-post on the opposite side of the road.

The sign-posts bear the following signs :—

Sign painted red with white lettering denoting a school or other reaso for precaution which may be noted on the sign.

Sign painted red denoting a dangerous corner, cross road, precipito place, or any other reason for caution.

53. A driver shall not, except with the permission in writing of the Captain Supe intendent of Police, drive a motor vehicle past the following sign :—

Sign painted red, with or without white lettering, denoting that moto traffic is prohibited.

1924 年首次出現於香港憲報的交通標誌。

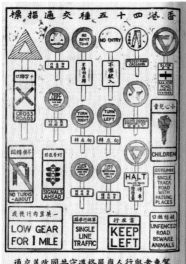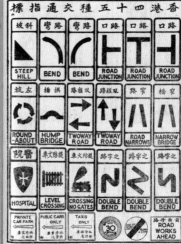

1949 年首次刊憲的梅培理款式交通標誌。

與左方車輛滙合。　　與右方車輛滙合。　　禁止客貨上落區或禁止停車。　　一切摩托車輛（電單車及汽車等）均禁止使用該路

分隔車路至此復合。　　車輛高度限制。（例如：能通過低橋者）　　左邊行車綫，祇許巴士行駛，巴士二字可更換以其他類受管制之車輛。　　禁止掉頭

當心行人。　　當心馬匹。　　最高速度限制。

1980 年代香港使用的禾貝斯款式交通標誌。

國際盛事
促進世界標準 Pictogram 誕生

六十年代可被視為全球開始重視標誌設計的重要里程碑，1964 年的奧林匹克運動會首次在亞洲的日本舉行，東京為了方便外國訪客，找來勝見勝設計一系列標誌，其突破在於使用簡單幾何圖案繪畫體育項目作為簡易標誌，而勝見勝亦為奧運會的輔助設施繪畫 Pictogram。這個設計轉變影響深遠，雖然 1968 年墨西哥奧運會的項目標誌只是繪畫運動的器具，但設計同樣簡約，綫條流暢，奧運會更推動鐵路系統標誌的大幅改革，自 1972 年慕尼黑奧運會起，以人形作為奧運標誌設計基本確立起來。在香港，這些奧運項目標

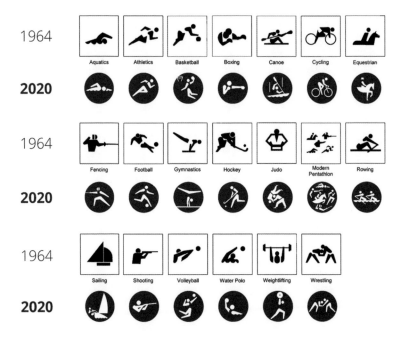

| 1964 | Aquatics | Athletics | Basketball | Boxing | Canoe | Cycling | Equestrian |
| 2020 | | | | | | | |

| 1964 | Fencing | Football | Gymnastics | Hockey | Judo | Modern Pentathlon | Rowing |
| 2020 | | | | | | | |

| 1964 | Sailing | Shooting | Volleyball | Water Polo | Weightlifting | Wrestling |
| 2020 | | | | | | |

日本 1964 年與 2020 年奧運項目標誌。

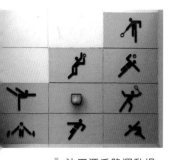

沙田源禾路運動場
外牆。

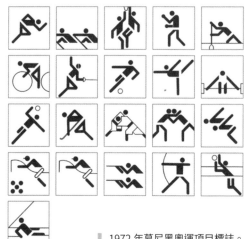

1972 年慕尼黑奧運項目標誌。

誌用來識別運動場館，例如位於沙田源禾路的運動場外牆，畫滿慕尼黑奧運會的標誌。

1964 年奧運會後，日本經濟進入高速增長年代，Pictogram 標誌亦延伸至其他基建設施，當中羽田機場訂立「世界表玄關」的發展概念，找來設計專家村越愛策主導 Pictogram 改造項目，滿州國出生的他，小時候不懂中文，對於利用圖像來代替文字這個概念非常感到興趣，於是便對 Pictogram 產生興趣，在香港禁煙標誌及電梯指示牌上偶然會發現他的作品。

後來到了七十年代，大阪舉行萬國博覽會，日本再次成為首個舉行國際盛事的亞洲國家，當年主題是「人類的進步和協調」，接觸更多民眾，提供的服務比奧運會更多元化，包括了為迷路孩子尋找父母的服務，被認為是未來日本標誌設計的先驅。目前這些標誌複製品仍可以在大阪的萬博公園展覽館內觀賞。

迷路孩子尋親處標誌。

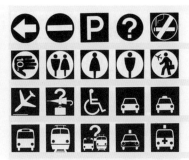

由村越愛策設計的羽田機場
標誌系統。

參考六十年代東京羽田機場標
誌的香港禁煙標誌。

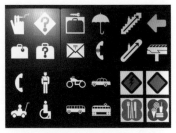

於大阪展萬博公園出當年世博會
使用的標誌。

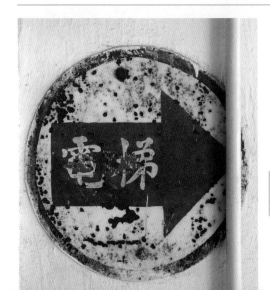

葵芳停車場的電梯指示
箭嘴也參考了村越愛的
標誌系統。

Pictogram 的區域層次 ▮

隨着社會交流日益頻密，國際組織開始認為有必要設立標準化的 Pictogram，但這並非代表要扼殺各地的設計文化，一些較為次要的 Pictogram 符號可按照自身的文化環境更改，例如筷子是東亞地區經常使用的餐具，因此表示餐廳的 Pictogram 會使用筷子，而醫院標誌在大部分國家受紅十字會，香港路牌上的醫院標誌便是其中一例。接下來抽選了國際、美國、日本標準，因為他們對於香港標誌設計影響深遠。

▮ 港珠澳大橋香港口岸使用筷子代表餐廳，洗手間因其重
要性而沿用國際標準。

2.2

美國標準：
ANSI、AIGA/
DOT、ADA

自東京奧運起，不少私營企業開始留意到 Pictogram 的重要性，紛紛開始改革經營空間內的指示牌，以此作為企業組織現代化的其中一步。至於第一個在國家以至國際層面統一 Pictogram 的策劃者，是美國運輸部（USDOT）。此外，美國亦是最早統一警告標誌樣式的國家，並影響國際安全標誌標準的制訂。

安全標牌的始祖 ── ANSI

全球最早為改善工作環境安全而設計統一標誌的是美國，1910 年美國職業安全及健康管理局（OSHA）訂立了「危險」、「注意」及「安全指引」三款標牌，並為它們設定顏色和規定文字內容。1971 年，一個名為「美國國家標準協會」（ANSI）的非牟利組織推出了 ANSI Z53-1967 標準，除了增加標牌類別（方向及資訊），更規定了標誌的排版設計。直至 2011 年新一代的 ANSI Z535-2011 安全標誌標準推出後，兩個組織的安全標準亦全面加入安全圖案，部分是根據國際標準組織 ISO 訂立的圖案而製訂。

由於 OSHA 後期多以 ANSI 標準為基礎修改自身標準，所以我們集中談談 ANSI 標準的內容。它主要規定了安全標誌的顏色、圖案及資訊。首先是把危險程度分類，再以顏色區分，分類以下：

危險程度	顏色	例子
「Danger」危險	紅底白字	⚠ DANGER
「Warning」警告	橙底黑字	⚠ WARNING
「Caution」小心	黃底黑字	⚠ CAUTION
「Notice」告示	藍底白字	NOTICE

▍圖片來源：ANSI 的危險程度分類。

後來這種分類法推廣至歐洲等地，並寫入國際標準 ISO 3864 的第二部分。而在 2007 年，ANSI 標準加入了「藍底白字」的「Notice」，讓那些不至於會造成傷害的行為也可以用這套系統說明。

ANSI 的第二步是為危險及保護行為設計符號圖庫，讓不懂英語的人士也能即時理解內容。這一系列圖案也讓我們了解到空間的危險行為，一般分為「有害」（Hazard）、「禁止」（Prohibition）、「指令」（Mandatory）及「資訊」（Information）。「有害」是指可能對人體造成傷害的事物，或一些應對有害事物的行為，例如是小心高壓電、小心輻射等；「禁止」同樣出現在 ISO 標準內，特點是紅圈配斜綫的圖案；而「指令」圖案則表示可以避免危險的行為，

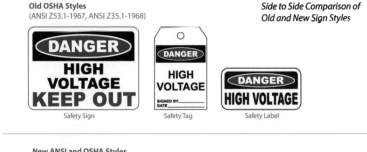

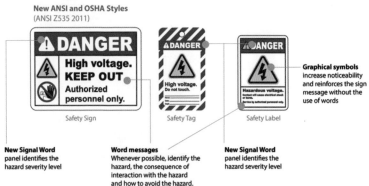

▍ OSHA 與 ANSI 標準安全標誌對比。

必須遵從；最後的「資訊」是與防火安全及緊急設備相關的圖案，例如是「滅火筒」、「救護站」等。

最後，ANSI 規定了警告標牌的樣式，首先頭頂是危險程度的標籤，左下角安放安全標誌，右下角則寫上危險類型、致命性後果及避免方法。而標牌的大小亦需按照視綫距離決定。

風靡全球的 AIGA 標準

七十年代，USDOT 注意到長達數萬公里的州際高速公路系統上的指示牌標誌，不同企業對於指示牌符號標準已有一系列準則，於是聯同美國平面設計學會（AIGA），設計出一套 Pictogram 圖庫。這套 Pictogram 系統在 1974 年共推出 34 個標誌，在 1979 年再增加 16 個標誌，至今依然保持在 50 個標誌。香港的官方禁煙標誌、洗手間標誌、垃圾桶和公共交通標誌都經常採用 AIGA 標準。

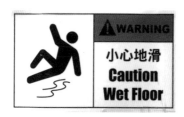

大埔墟街市內的小心地滑標誌使用了 ANSI 標準設計。

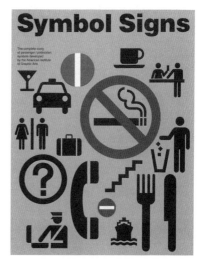

AIGA/USDOT 標誌介紹書封面。

與我們日常使用的手機 Emoji 相比，AIGA 標誌數目確實局限了其應用，不足以用於指示牌上。於是另一個設計組織 —— 美國環境體驗設計學會（SEDG）為補足 AIGA 標準為基礎，先後在 2005 年及 2010 年推出與休閒及醫療相關的兩套 Pictogram 圖庫。不過在香港，不論是公園抑或醫療設施，未見使用這兩組 Pictogram，其中前者有一部分與滑雪相關。

在 AIGA 的 Pictogram 圖庫中，可以發現代表「禁止進入」的符號與「禁止進入」交通標誌相通，而 AIGA 設計了一個與之相反的「可進入」Pictogram，其實是將「禁止進入」標誌旋轉 90°，將顏色轉成綠色，並讓白色橫柄延伸至圓形兩端。這款標誌在香港相當罕見，一般經由簡單文字或箭嘴已經能表達，然而可以在波音客機上找到。

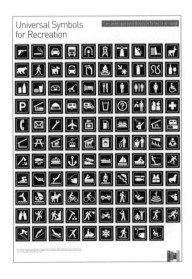

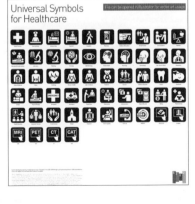

▌ 美國 SEDG 兩套 Pictogram 圖庫。

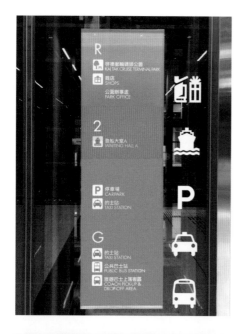

啟德郵輪碼頭指示牌。

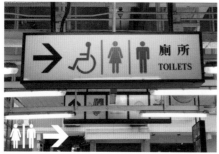

渣華道街市指示牌。

博覽道指示路牌。

美國 ADA 標準 ▌

ADA 標準雖然不是一套 Pictogram 的圖庫，但是卻規定了指示牌
Pictogram 的應用方法，好讓殘障人士能夠享受空間，這些無障礙
原則被世界各地參考，香港屋宇署制定的《設計手冊：暢通無阻的
通道 2008》有提及，例如是分辨男女廁，在 Pictogram 背面加上
三角形和圓形。這部分留待第三及四章再作探討。

波音客機上的可進
入標誌。

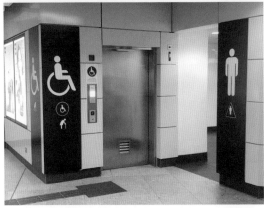

港鐵洗手間標誌加
三角形。

2.3

國際標準：ISO

1964 年東京奧運往後的數十年間，不少國家緊隨步伐推出自家的標誌及指示牌設計標準，話雖如此，但這些不同標準下的標誌設計其實存有共通點，而「國際標準化組織」（ISO）就是試圖透過訂立設計指引，將各地標誌統一的重要幕後功臣，簡單易明的標誌讓我們不用花太多時間學習便能夠掌握空間的一切。

ISO —— 國際標準化組織 ▌

ISO 創於 1947 年，是一個獨立的非政府國際組織，目前由 164 個國家標準團體組成，旨在共同訂立世界性的工商業標準，方便國際間商貿往來。而針對「指標系統」的標準包括 ISO 3864、7001 和 7010，主要講述標誌設計的原則與應用，並受設計及生產業界重視。不過若當地法律所規定的標誌與 ISO 標準不同，ISO 強調應以前者作主要考慮。

▌ ISO 標誌。

ISO 3864：
安全標識設計原則

在尋路系統中，安全往往優先於一切，例如是當發生火警時，應如何引導群眾控制或逃離火場。ISO 為免各地因言語不通而導致意外發生，特意讓安全標誌的設計原則獨立成章，編成 ISO 3864 標準。2011 年版的 ISO 3864 共有四個部分。

第一部分首先將安全標誌分成五個類別：

（一）「禁止符號」（Prohibition）是紅色圓框加 45°斜綫（斜綫需要蓋過圖案及穿過中心）、搭配白背景和黑圖案，意味着禁止某些行為；

（二）「強制符號」（Mandatory）是藍色圓形、
　　　搭配白色圖案，意味着必須做某些行為；

（三）「警告符號」（Warning）是黑色等邊三
　　　角形、搭配黃背景和黑圖案，意味着環境
　　　中有某種危險；

（四）「安全情況」（Safe Condition）是綠色
　　　方格配白圖案，包括逃生出口、緊急集合
　　　點等安全設施；

（五）「防火設備」（Fire Equipment）是紅色
　　　方格，包括滅火筒、危險警報器等。

符號的輔助說明方格，可
以是「黑框白底」或使用
與安全標誌類別相同的顏
色，放置於安全標誌的上
下左右。

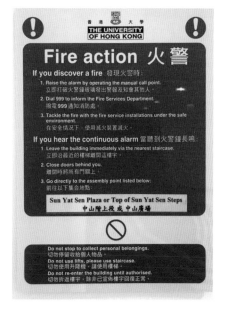

香港大學資訊牌，集合數種
安全標誌。

第二部分與本書內容無關，裏面所記載的安全標誌設計是應用在產品上，例如是張貼在工業機器上的警告標籤，它是為了保障員工操作設備時的安全，而非針對環境安全。

第三部分講述當預設的標誌圖庫裏沒有合適的安全標誌，而需要設計新圖案時的要點，其中包括：

(一) 每個圖案只包含一個清晰意思，避免因過多含意而變得模糊不清；

(二) 了解標誌閱讀對象的背景，例如學識水平；

(三) 確定圖案可應用在哪些安全標誌類別中；

(四) 圖案盡可能置中並盡量佔據指定範圍；

(五) 新圖案的元素盡量與現有 ISO 標準符號相符 （例如心臟的繪畫方法）；

(六) 盡量使用人體部分來展示互動的元素 （例如按下警鐘應加入手部，而非只有警鐘）；

(七) 人形公仔應盡量簡單，以固定網格及轉軸（Pivot）作為設計參考。

港鐵小心梯級標誌配色跟隨 ISO 標準，而樓梯從 3D 改成 2D，簡化後便於閱讀。

「警鐘按鈕標誌」從「鐘形符號」（ISO 6309）換成「手部按鐘動作符號」（ISO 7010-F005），意思更直白。

第四部分是安全標誌的物料要求，指導標誌生產商如何正確製作實體標牌，使它可在實際環境中發揮功用，例如是標誌顏色有一系列參數需要在生產時遵從。

ISO 7001 與 ISO 7010：
國際標誌符號圖庫

為方便設計師直接應用統一的標誌設計，以符號代替標牌上的文字，ISO 訂立了兩套預設的標誌圖庫，包括 7001 及 7010。這兩項指引均有條理地說明每個標誌的含意（meaning）、功能（function）、圖像描述（image content）、需要（demand）。但 ISO 強調一些較冷門的標誌應加入輔助文字，以教育及方便讀者理解。

ISO7001 又稱作「公共資訊符號」（Public Information Symbol），以非文字圖案描述日常環境中的各類事物，種類包括「公眾設施」（PF）、「交通設計」（TF）、「旅遊、文化、遺跡」（TC）、「運動」

（SA）、「商業設施」（CF）、「公眾行為」（BP）。在使用這些標誌時應盡量避免在用色方面與安全標誌相撞。

而 ISO7010 是已經取得業界共識的預設安全標誌，分成「逃生」（E）、「防火」（F）、「強制」（M）、「禁止」（P）、「警告」（W），每個標誌都是由類別的首個字母＋序號來編號，例如逃生出口標誌是 E-001。留意建築地盤圍板，告示板上會附設一系列安全指引，很多時採用 ISO 標準的標誌。

被 ISO 取代的
歐洲與英國安全標誌圖庫

歐盟體制令穿越歐洲國境變得相當便利，每當踏入鄰國領土時，又會迎來一場視覺衝擊，單看路牌和街道名牌，設計風格會變得截然不同，反映出歐洲多元文化的一面。但當考慮到那些關乎性命安危的安全標誌時，各國領袖卻一致認為應該訂立一套取得共識的安全標誌標準，並貫徹始終，以進一步保障公民流通的安全。在此背景下，歐盟議會於 1977 年編制了統一的安全標誌標準 —— 77/576/EEC，確立了四款安全標誌種類和多個安全圖案。由於當年 ISO 標準仍在籌備階段，加上英國剛好成為歐盟成員，故此於 1980 年以歐式安全標誌為基礎，制定英國標準 BS 5378。時至 2013 年，歐盟為進一步讓這套圖像語言與世界接軌，決定直接採用 ISO 標準，並移除自家創造的標誌。而英國亦跟隨步伐，將 ISO 標準作少修改後列入英國標準，編成 BS ISO 7010。

不過港英政府在執行英國標誌標準方面並不嚴格，例如上一篇提到「禁止吸煙」和「洗手間」標誌多數採用 1974 年美國 USDOT 標準，而舊出口標誌以「EXIT　出口」文字為主，反而在澳門仍可找到舊

人形圖案以網格和活動節點為基礎，設計不同動作。

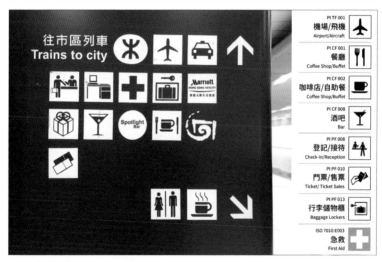

亞洲博覽館應用 ISO 標準標誌。

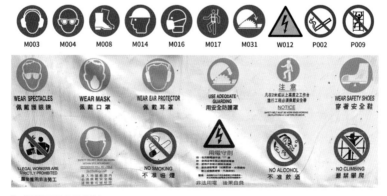

地盤圍板上的標誌。

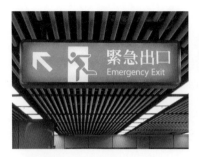

港鐵車站緊急出口方向指示牌。

港鐵車廂滅火筒指示標誌。

A.3 Mandatory signs

77/576/EEC（上圖）與 BS5378（右圖）安全標誌比較。

歐式標準的逃生標誌，即人仔與門口分隔，中間以方向箭嘴分隔。但另一方面，香港在回歸後仍有部分安全標誌是跟隨舊英國標準。例如是「閒人免進」（No unauthorised access），這是 1992 年歐盟標準更新後出現在英國標準的標誌，筆者認為它有雙重否定之意，即「禁止工人去阻止一些不當行為」，與其它標誌的設計邏輯不符，現在這個標誌已從英國標準剔走。

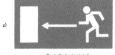

▌歐式逃生出口方向指示牌。

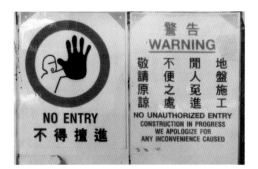

▌禁止擅進標誌。

ISO7010 P004 - 禁止進入標誌（No thoroughfare）。

2.4

日本標準：
JIS、案內用圖記號

作為高度發展的亞洲國家，日本擁有極其複雜的城市空間佈局，其中東京車站可謂經典，它擁有最多的車站月台，被譽為「東京表玄關」，而地下連接通道更是數之不盡，雖然這些空間由不同機構負責管理，但令筆者驚奇的是，在各式各樣的指示牌上，大部分Pictogram竟然設計相似，這有賴於政府及社團合力製訂標準，讓我們看看有哪些日本設計滲透在香港環境當中。

▍東京站內林立的指示牌。

JIS Z8210 案內用圖記號 ▍

「案內用圖記號」是日本對於 Pictogram 的稱謂，一般民眾會將其
簡稱成「繪文字」或直呼「ピクトグラム」（即 Pictogram 的音譯），
最初由「日本工業標準 JIS」管理，以確保產品質量及生產過程安
全。但是 Pictogram 的應用越趨廣泛，一來日本正面臨人口老齡化，
二來旅客人數因 2002 年世界盃這類大型盛事而日益增加的關係，
Pictogram 統一工作最終於 1994 年由國土交通省主力統籌，政府
將視之為「無障礙出行」重要的一環，希望有利本土及國際間交流。

收錄在 JIS Z8210 中的一系列「案內用圖記號」，由「日本標誌設
計協會」以及「中川憲造 / NDC Graphics」共同設計，標誌的使用、
管理與推廣，則由公益財團法人「交通生態出行財團」負責。標誌
涵蓋生活各方面，分成「公共・一般設施」、「交通設施」、「商
業設施」、「觀光、文化、體育設施」、「安全」、「禁止」、「注
意」、「指示」及「暢通易達」（アクセシブル）。這些標誌的免費
高清檔案予生產商及設計師製作標準標誌，在香港一些日資百貨公
司裏，可以留意到洗手間等標誌按照日本 JIS 標準設計的標誌，唯
獨「殘障人士」標誌為符合本港法律規定，沒有採用日式標誌。

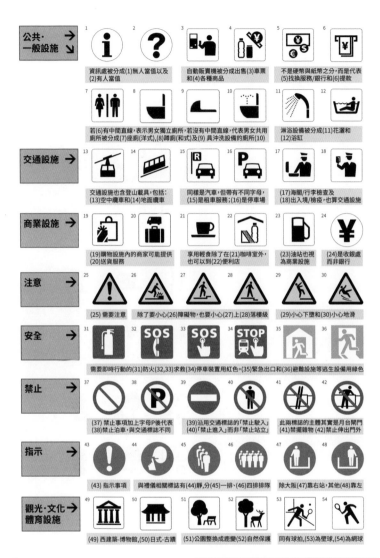

JIS Z8210 標誌分類。

AEON 百貨內的洗手間標誌。

比起 ISO 與美國 AIGA 標準，JIS 標準下的標誌再按優先分類，稱為「推奨度」，共分 A、B、C 三級，標誌全國統一。

推奨度 A

與安全及緊急情況相關、對所有人士來說重要、服務行動受制人士的標誌。設計師應避免改動這一類圖案。

推奨度 B

與多數使用者進行日常行動或操作相關之標誌，統一圖記號概念與圖形將有助提高出行便利性。因此，應盡量避免更改這些圖案。

推奨度 C

與多數使用者進行日常行動或操作相關之標誌，須要統一圖記號概念與圖形。設計師可在保留符號的概念下，在適當範圍變更符號的圖形。

有一部分標誌亦須要文字輔助說明，同時委員會亦有為每款標誌訂立多種語言，包括中、英、韓文，以免出現「Translate server error」這種機器翻譯錯誤而鬧出笑話，確保外國人能得到同樣享受。另外亦可根據環境性質而改變符號，例如男女廁符號可以相反使用，圖案背景顏色可顛倒，貨幣兌換符號可以更改成其他標誌，確保標誌使用靈活。

這套標誌圖庫自 1994 年不斷檢討更新，日本作為災害多發的國家，有不少 ISO 災難警告標誌是由當地設計團隊，譬如是海嘯，它的靈感來自日本有名的「神奈川衝浪裏」浮世繪，將日本傳統文化擴至到現代應用。萬幸的是，香港不是海嘯多發地區，暫未有引進相關標誌。

「非常口」
揚威海外的「緊急出口」標誌設計

日本除了最先普及現代化 Pictogram 外，更擁有一個贏得國際競賽的 Pictogram，那就是「逃生出口」標誌，源起是日本一些大型百貨公司在 1970 年代經歷傷亡嚴重的火災，消防廳指出很大原因是大眾無法正確找到逃生出口，認為指示不足所致，於是要求加設大型漢字「非常口」。但這些標牌為人詬病之處在於外國人可能看不懂漢字，於是在 1978 年向公眾徵集「逃生出口牌」設計。在三千多件參賽作品當中，小谷松敏文的「逃生小綠人」脫穎而出，但由於欠缺緊張感覺，標誌後來得到知名設計師太田幸夫改良，在營造危機感同時提醒大眾逃生切忌慌忙。正好在 1977 年，ISO 商討統一「逃生標誌」事宜，當時大會偏向採用蘇聯的設計，後來日本的標誌被一併考慮，發現沒有門口的設計更容易被辨認，於是正式納入國際 ISO 標誌圖庫中。巧合的是，三國的設計相當類同，證明這個標誌是世界公認。香港以往的出口指示牌與美國標準類似，到了 1998 年，政府修改消防條例，逐步鼓勵使用圖案化的出口標牌。

日本注意海嘯標誌近年加入 ISO 圖庫。

日本與蘇聯的逃生出口標誌經評審後，前者終獲勝。

日本逃生出口標誌原設計與最終設計。

3

香港標牌
圖像演變

3.1

公共標牌
中英文字體美學

字體可說是招牌和指示牌的重要分野，前者時常透過「標奇立異」的藝術風文字去「譁眾取寵」，吸引顧客注意，後者則要確保使用清晰易讀的字體，能清楚地向空間使用者說明環境一切。正因為此原因，最終能夠在指示牌上使用的字體相對有限。本節筆者抽選了一些在香港有所應用，並能代表不同時代的指示牌中英文字體。

人性化與規範化的
中文字體

中文日常字符數以千計，筆劃繁複，以往能夠識字寫字，都是家族背景不俗的文人雅士。但在這群小眾當中，每個人寫字風格各具差異。先不計五千年來不斷改變的中文寫法（行書、草書、篆書、隸書），單以楷書為例，便有顏真卿、歐陽詢等多位書法家可供臨摹，至今哪一位能代表當時的官方標準並沒有定案。直至活版印刷術發明後，除了能讓知識更廣泛流傳民間外，規範文字的概念亦慢慢浮現，在書中相同的字樣相同。

書法體與硬筆體

然而由於模版尺寸及材質限制，活版印刷字體主要針對書籍。在早期香港的指示牌，依然以使用書法體為主，譬如是往華富商場的指示牌以北魏書法寫成，筆觸輕重即使在膠片字上，依然清晰可見，感覺為文字注入生命力。

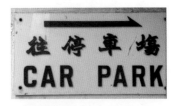

華富商場指示牌。

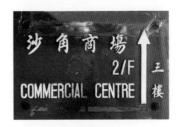

沙角商場指示牌。

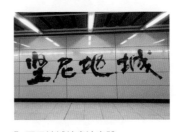

堅尼地城站書法字體。

劉德華為藍田邨題字。

林欣彤為灣仔臨時海濱指示牌題字。

另外書法字變化多端，對漢字文化理解程度不同的人來說有不同看法，關於這點筆者想起「堅尼地城站」月台標示的爭議，有人指責由港鐵建築師區傑棠書寫的「堅」字是簡體寫法，但其實這是行書的寫法，自古以來已經存在，另外在車站指南使用的書法體亦不一樣。

除了書法家，明星亦漸漸為指示牌題字，引來不少關注。例如在藍田邨長大的劉德華，在該屋邨重建後為外牆標示文字題字。另外，現時工程正進行得如火如荼的灣仔海濱，釘裝在圍板上的指示牌由林欣彤題字，在右下角更寫上字體提供者，這有如是把星光大道散落於各個社區。

黑體與明體

亞洲後期受到西文無襯綫字體影響，開始出現簡練的黑體，每個筆劃均勻對稱，是步入現代化的象徵。但有人認為這種現代字體「過於平實」，為了打破這種沉

悶，有日本設計師把明代流行的活版印刷字調整一番，既保留「豎粗橫幼」的古雅風貌，亦令文字比例調和，不失現代感覺。

在香港，與指示牌字型相關且由政府設立的規範不多，由運輸署設計的路牌因牽涉交通安全，對字體的要求較為嚴謹，根據《交通規劃設計準則》（TPDM）中的規定，中文必須採用「全真字庫」。在這款電腦字體出現之前，雖然登記在憲報上的路牌是手寫字，沒有統一的中文字庫，但當年的工務司署似乎設計了一套中文字體模版，方便囚犯製作路牌。但由於人手切割文字容易出現誤差，導致文字可能東歪西倒或殘缺，現在這款別具香港特色的「監獄體」由「道路研究社」進行電腦化。

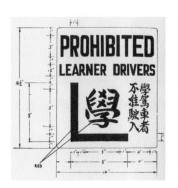

早年在交通規例上的路牌字體。

監獄體與特色筆劃。

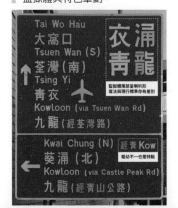

外形較誇張的工務體（上）一號與（下）二號。

另一個與交通相關的規範字體是「地鐵宋」，它於地下鐵路通車初期製訂，打破了車站中文字體使用黑體的傳統。據其中一位字體設計者柯熾堅所講，選用明體這個具楷書基因的字體，能夠彰顯中華文化的氣氛。但它亦不代表是守固完全跟隨古時的書寫方法，例如勾筆收尾看起來較尖細，這種細節是體現了年代明體風格，像是用尺與圓規畫出來，而沒有書法的筆觸。不過港鐵車站多年來使用的宋體多達數種，一號至三號地鐵宋的變化在於文字越來越圓潤和具書法感，朝復古方向改變。有時亦會被儷宋、蒙納黑宋等字庫較豐富的字體替代，所以字體使用的規範也不是絕對。

要完整地看指示牌中文字體使用的變遷，筆者認為香港公共屋邨是很好的場所。首座座擁全海景屋邨的華富邨，使用字體為北魏毛筆字。自八十年代起，明體和黑體均被使用，在長康邨康順樓入口，甚至是「垃圾房」，都使用了配上金色的超特體，顯得華麗高貴，但在大廈外牆，則使用黑體標示。即使到了現在明體和黑體會出現在新社區，使用規律可謂無從稽考。但是自電腦字體出現後，房屋署有時在翻新屋邨指示牌時使用僅適合內文使用的標楷體，例如是恒安邨內的大廈，過於幼細的字體不利於辨識。

屋邨標示牌變化。

當書法標牌損毀嚴重，會換成電腦字體。

一座大廈內不同位置可能用不同字體。

1980

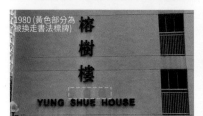

1981

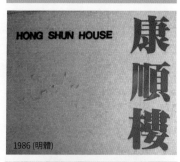

HONG SHUN HOUSE

1986 (明體)

1986
(黑體)

1980 (黃色部分為
被換走書法標牌)

公屋選擇字體的原則無從稽考，但八十年代以前的公屋標牌，通常以書法字體寫成。

1982 (隸書)

1971
(北魏)

1981

自八十年代起，公共屋邨大廈的書法標識逐漸被明體和黑體取替，字體較粗。

1990 (明體)
天朗樓
TIN LONG HOUSE

1984 (黑體)
康安樓

1989 (明體)
亨和樓
HANG WO HOUSE

TUNG MAU HOUSE
東茂樓
1987 (黑體)

較近期落成的公屋或外牆翻新後的舊公屋，大部分使用較幼細的明體或黑體。

2011 (明體)
欣頌樓
YAN CHUNG HOUSE

1987 (標楷體)
恆月樓
HENG YUET HOUSE

2020 (黑體)
漁進樓
YUE CHUN HOUSE

2017 (黑體)
安泰邨
ON TAI ESTATE

亦有小部分公共屋邨大廈使用明體和黑體以外的電腦字體，例如是圓體和粗方體。

耀欣樓
YIU YAN HOUSE
1989

翠寧樓
1988 (圓體)

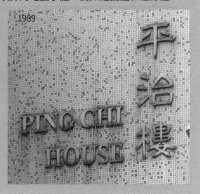
1989
平治樓
PING CHI HOUSE

圓體

香港曾經興起使用圓體作為指示牌的字體，不少人會稱之為「囉機字」，因為它是由一部帶有刀片，俗稱「囉機」的「修邊機」（Milling）於膠版上旋轉雕刻而成，不論橫、豎、直筆都是以圓形開端和收尾，現時常見於變壓站的地址名牌和限制告示。

從有到無襯綫的歐洲英文字體

相對來說，英文字母較少且筆劃簡單，較容易重複使用，加上香港曾被英國管治，自然應用不少歐洲字型，為政府設施加添權威與品味。而隨着現代主義的出現，英文字體由有襯綫體幾乎轉變成無襯綫體。

變壓設施囉機字告示牌。

Clarendon（1845）：
與香港開埠歷史相若的英國傳統字體

這款有襯綫字體於 1845 年推出，恰好與香港開埠年份相約，特點是有明顯的弧形襯綫、末端呈圓形、大楷 R 的尾部向上。即使配有襯綫，其粗實和筆劃對比不強的特徵，使文字仍能清晰展示，因此在六七十年代被應用在政府建築物外牆的識別型指示牌，例子有九龍政府合署（1967）、郵政總局（1976），而北角碼頭（1957）的方向指示牌和翠灣邨（1988）樓宇和商舖標示，同樣使用了 Clarendon。

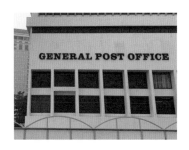

郵政總局標示。

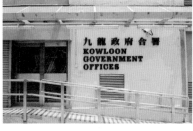

中九龍政府合署。

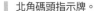

北角碼頭指示牌。

翠灣邨士多房標牌。

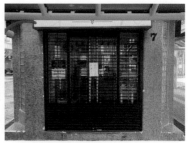

翠灣邨商舖號碼標示。

Eurostile（1952）：
來自太空未來的展示字體

美蘇兩大勢力於 1955 年至 1972 年間掀起「太空競賽」，使國際競技場所史無前例地延伸至地球以外，同時亦意味着人類將來很有機會移居外太空，因而在民間引發一股「宇宙熱潮」。在此期間，各種新型太空探索工具成為了設計界的靈感來源，六十年代湧現了大量以宇宙為主題的產品設計、影視作品、建築風格，例如電視機、火車窗戶被設計成圓角矩形，主要參考了太空人頭盔上的玻璃罩。與此同時，一眾字體設計師創造出充滿「科幻及未來」（Semi Sci-fi and Futuristics）風格的字型，迎接「太空時代」的到來，Eurostile 便是其中一員。在香港一些舊停車場、公共屋邨、機械設備的標識系統中，都能找到它的身影。

Eurostile 的前身是 Microgramma，由 Alessandro Butti 及 Aldo Novarese 於 1952 年創造，無襯綫設計符合了現代社會對於簡潔的追求，其獨特的方直文字形狀、圓弧狀彎角，使它很容易被辨認出來，根據這些特點亦可將它歸類為幾何體（Geometric

寬闊粗壯的 Eurostile 予人一目了然、迅速、穩重、可信任的感覺，很適合在移動時需要留意的指示牌或警告牌上。

石硤尾停車場內的 Eurostile 英文字型，配合上下斜坡和金屬支架，看起來很像一座太空基地，車輛如戰機般進出。不過 Eurostile Bold Extended 過於寬闊，部分中文需要略去。

Typeface）。不過 Microgramma 初時只有大階英文字母，限制了其應用，Novarese 於是補增細楷字母及注音符號，並加入不同粗幼度，最終在 1962 年推出經改良的新字型：Eurostile。

五十年轉眼過去，百姓至今仍未有機會到宇宙觀光生活，以太空為題的電視劇、電影因而歷久不衰，在這些作品中，Eurostile 幾乎成為了太空船的預設字體，另外一些國際級科技企業亦使用了 Eurostile 作為公司標誌及產品的字型（如 TOSHIBA、CASIO），這些例子彷彿為 Eurostile 加添一股力量，予人加速的感覺。另一方面，Eurostile 的龐大身軀予人一種穩重的感覺，不其然地展現出至高無上的權威，勸喻空間使用者遵守規矩，因此亦常見於警告牌上。

在香港，Eurostile 常以粗寬（Bold Extended）姿態呈現眼前，筆者最先發現它們的地方是舊屋邨停車場內的指示牌。由於昔日停車場以單幢建築為主，配上

Eurostile 的停車場看起來很像一座由鋼筋、混凝土、木板和膠板打造而成的太空基地，車輛有如戰機般進出停泊。

在眾多例子中，筆者最欣賞的是鴨脷洲邨停車場內的指示牌和道路標記，中文字型「口」字配合了 Eurostile 中的圓角矩形「O」，「出」字由兩個按扁的 Eurostile U 字加直綫組成，這些經「特別設計」的中文字型很有心思。不過在這些指示牌上有一些中文筆觸還是被保留着，就像是「乂」部份仍有微彎，並非像 Eurostile 裏的 「X」擁有筆直二劃。

▍鴨脷洲邨停車場的指示牌中文字型參考 Eurostile 製作，O 字呈圓角矩形。

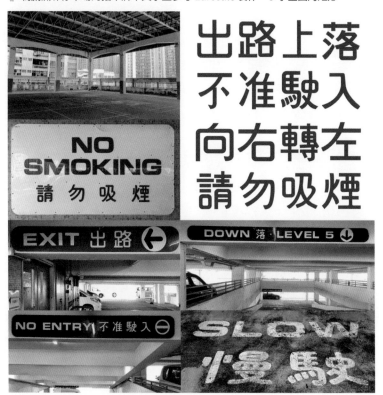

不過在較舊建築物裏發現的指示牌，中英文字型往往「我行我素」，互不搭配。例如富國樓標牌裏面的中文以書法字寫成，而石硤尾邨的「行人天橋」指示牌、麗閣邨停車場的「小心行人」牌同樣使用了有襯綫字型，無視 Eurostile「破舊立新」的理念。大概到了八十年代，標識上的中文開始改用黑體，令標識趨向現代化，如利東邨、葵盛東邨的大廈名稱。同時在這個時期，有更多不同類型的建築使用 Eurostile，如教學樓、商廈等。 不過，於九十年代落成的葵興停車場，有一塊限高牌上的中文與 Eurostile 數字混合使用，但前者的粗幼度並無跟上，導致整塊告示牌看起來不協調。

除了建築物，這種字體亦應用於機械設備的告示上，港燈變壓站的危險警告牌就採用了 Eurostile 字體，警告前方有高電壓設備，閒人勿進。1984 年誕生的 TOSHIBA 標誌以及其舊款電梯說明同樣使用 Eurostile 字體，雖然日本電梯的板面與香港近乎一樣，但由於香港是海外版，所以含有更大量 Eurostile 英文字。

80 年代末公屋標識中文字開始轉用黑體。

在指示牌上「我行我素」的 Eurostile 與中文字體。

除了公共屋邨，在教學大樓和商業大廈的門牌都可
以找到 Eurostile 的蹤影。

港燈高壓電力危險牌，Eurostile 伏特數字很搶眼。

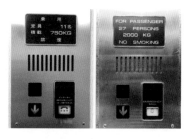

日本與香港同款 TOSHIBA 電梯，後者含有較多 Eurostile 英文字。

Transport（1957）：
運輸署御用字體

這款由六十年代路牌改革沿用至今的字體，是英國設計師祈年雅（Jock Kinneir）和賈慧慈（Margaret Calvert）的作品經過多次改良而誕生，與美國 Highway Gothic 字體相比，其特點在於圓潤易辨。另外考慮到黑字在白背景上會被削弱，兩位設計師推出加重筆劃的 Transport Heavy。除了 TPDM 內規範的路牌，由地政總署負責的街道名牌，以及 2018 年在尖沙咀出現的英倫風格指示牌亦使用這款字體。

經典款與新款香港行人指示牌。

Helvetica (1957)：
來自瑞士的規範字體

Helvetica 在拉丁文中的意思是「瑞士」，因它受六十年代「瑞士風格」影響，講求乾淨、易讀、客觀，毫無多餘的裝飾，強調讀者應注重內容本身而非字體是否吸引，亦標誌着歐文字體趨向現代化的重要里程碑。這種簡樸美成為現代主義者和當權者追捧的對象，不少政府認為可以靠這種字體帶來革新面貌，所以被大幅使用在公共設施。在香港的例子可謂多不勝數，當中包括港澳碼頭、大窩口邨、西樓角公共運輸交匯處指示牌、1998 前建成的港鐵車站月台標示等使用。

Helvetica 曾被使用於路牌和街道名牌上，但由於這種字體過於「收斂」，辨識度不如 Transport，例如 Transport 細楷 L 字尾有彎鈎，駕駛者能輕易分出大楷 I 和細楷 L。

港澳碼頭標示。

大窩口邨標示。

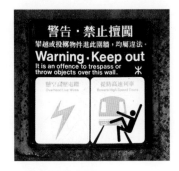

港鐵舊款警告牌。

港鐵彩虹車站標示。

▌ Helvetica（右）與 Transport（左）在路牌上的比較。

Myriad（1992）與 Casey（1996）：
兩鐵的人文字體

後來地下鐵路和九廣鐵路兩間公司棄用 Helvetica，各自發展出一套英文字體規範，港鐵使用了較柔和的 Myriad，這款由 Adobe 公司委託製作的字體與剛硬的 Helvetica 相比，感覺較親切和充滿人文氣息。而九鐵則創造了獨家的 Casey 字體，取 KCRC 中「KC」的諧音，但其實與 Myriad 類近，只是字體較瘦，而數字則按另一字體 Formata Cond 修改而成。

Univers（1957）：
系統化的字體家族

與 Helvetica 同樣出自瑞士設計師手筆，它的特點在於它有 44 種款式選擇，包括粗幼、闊窄、斜體，每款根據自己的特性擁有獨立編號，因此很適合需要層次分明的指示牌使用。香港國際機場近年更換的指示牌，便是使用這款英文字體。

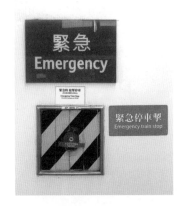

同為緊急標示，上方採用九鐵 Casey 字體，右方便用港鐵 Myriad 字體。

香港機場指示牌中文使用蒙納黑體，英文使用 Universe。

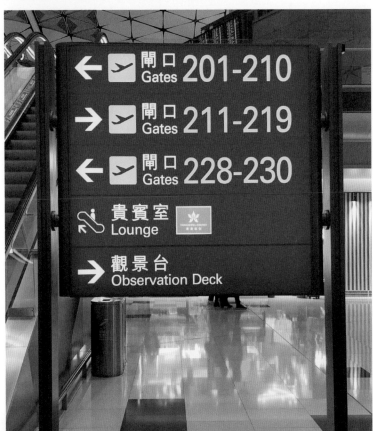

3.2

鐵路車站標誌
的變遷

香港有近九成通勤者以「公共交通工具」代步,意味着一個空間若
要成功吸引人流或服務更多民眾,需要成功引導他們從車站抵達設
施,以提高空間的易達性(Accessibility),因此在公私營空間內
的指示牌中,「公共運輸車站」是經常出現的目的地。除了文字說
明車站,指示牌通常配搭交通工具符號,香港巴士、的士、小巴等
常以車的模樣標示,但鐵路卻是顯示成相應公司設計標誌,這個或
許是承傳了英國的傳統。

▌ 藍田公共運輸交匯處舊式方向指示牌。　　▌ 中環街道方向指示牌。

地鐵指示標誌始祖：英國倫敦 Roundel ▌

英國擁有最早的地下鐵路系統，同時在指示系統設計走在尖端，除了全球用作參考的地鐵路綫圖，另一個突出的標誌是圓餅加上長條的地鐵識別符號「Roundel」，1908 應用在月台站牌上，使站牌得以從眼花瞭亂的廣告中區分出來，後來在 1933 年成立的倫敦客運交通局（London Passenger Transport Board）採用，目前倫敦交通局（Transport for London, TfL）仍使用這款標誌，並應用在各種市營交通工具，更成為倫敦的城市象徵。

▌ 經常出現在倫敦街頭的 Roundel。

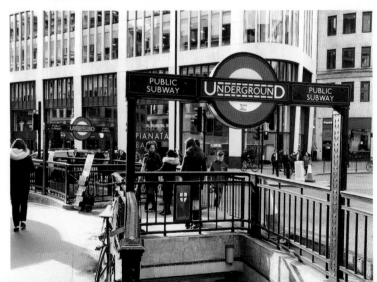

轉火為電的九廣鐵路　▌

九廣鐵路的興建是為了促進香港與廣州兩地頻繁的交流，自 1910 年起港英政府設立部門與內地合營鐵路，九廣鐵路標誌直接以中英文顯示，並使用在蒸氣火車車身。直至 1982 年轉為法定公營機構形式經營，同時配合電氣化火車計劃後，九廣鐵路標誌摒棄了文字，變成箭嘴抽象圖案，並開始出現在指示牌上。

除了重型鐵路，九廣鐵路還在新界西北經營「輕便鐵路」，在西鐵尚未建成時獨自服務新界西北居民，標誌沿用九廣公司標誌的兩條綫，後來九廣鐵路更新指示牌款式，這款標誌亦不再使用。

隨着兩鐵合併，九廣鐵路指示牌幾乎銷聲匿跡，但偶然會在舊社區的隱蔽角落發現舊標誌。另外，在港鐵接手經營後的西鐵車站裏，指示牌保留了輕鐵的形象標誌。

▌輕便鐵路宣傳單張。

▌祥華邨指示牌上標示九廣鐵路。

貫徹始終港鐵標誌

世界各地地鐵標誌以字母「M」作為設計根本，再看港鐵的標誌，似乎是個普通的抽象符號，但原來它以「木」字的小篆寫法為藍本，代表着蘊含力量、穩健與增長的意思。同時，它上、下兩方象徵着港島與九龍，中間貫穿的一豎，表示當時地下鐵路貫通了一水之隔的兩岸。一直以來，這個核心標誌得以保留，只更改過底部的形狀。為配合香港社會的不斷進步，這標誌於 1996 年亦換上新面貌，除把原來透明底紅徽號改為紅色橢圓形中央加上白色的徽號，同時更改為加上「地鐵公司」的中英文字樣，充分體現香港作為一個國際性都市的堅毅進取特質。

大窩口港鐵新（前）與舊（後）街道指示牌。

牛池灣街市地下鐵出口牌。

舊式的地下鐵路標誌為方形紅底，《道路使用者守則》中仍有記載，在街上可以靠這個小改變分辨指示牌設立的年代。自 2000 年起改由地鐵公司負責，不過在高鐵站建成後，指示牌附加高鐵標誌。車站日益增加，指示牌上增加站名，以及像何文田車站標示距離。

列車標誌在車站內使用，縱使市區多條鐵路綫使用不同型號列車，但依然統一使用經改裝後的「英國都市嘉慕列車」（俗稱「M-Train」），機場鐵路、輕鐵、高鐵則使用自身車款。

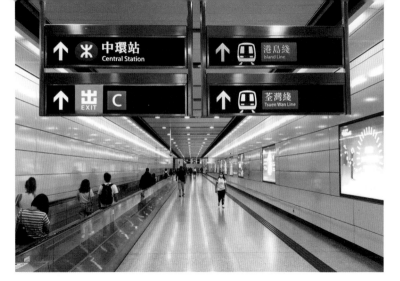

連接車站使用港鐵標誌，綫路使用列車標誌。

革新百年香港電車

香港電車同樣是軌道，但與前兩者的發展史有些許不同，它從 100 年前便是以私人公司名義開辦，標誌最初與九廣鐵路同樣是以文字圍邊的標誌設計，標誌沒有在車站以外使用。在 1974 年，九龍倉購入電車公司，改以鐵軌作為公司標誌，不過用來識別車站卻不是使用此標誌，而是一個側面的電車形象。

直至 2017 年，香港電車改由法國公司持有，於是全面更換形象，以城市記憶作為價值。為統一公司形象，車站標誌與公司標誌終於統一。「以往以紅白藍三色為主，採用分岔路圖案為設計的公司標誌，改為以綠色和白色為主色的新標誌。新標誌中央是雙層電車剪影，象徵電車承傳歷史文化；背景則以紫荊花葉作襯托，象徵關愛社區；而電車車頭燈照射的光束則象徵精明，照出前路，展現電車的拼搏精神；同時電車泵把會畫上一道彎彎的綫條，恍如在微笑般，象徵電車服務的方便。」

縱使在 Google Maps 上更改成電車公司新符號，但在車站以外的空間都未見使用，在灣仔一段交匯處，有路牌顯示注意電車為輕鐵，一來這是法例要求，二來在制訂標誌時港府曾考慮港島綫採用升級版的快捷電車，而非造價高昂的地下鐵路。

新款

新標誌

舊款

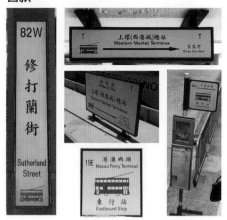

舊標誌

新舊電車站指示牌對比。

3.3

香港安全標誌顏色的轉變

「國際標準化組織」早在 1964 年已就安全標誌訂立一系列系統化設計指引，但作為「國際都會」的香港到了千禧年左右才全面轉用這套標準。對比新舊標準下的「禁煙標誌」和「緊急出口」，可發現兩者在顏色配搭上存有差異，本節我們將探討各自的用色理據為何。

左右禁止標誌設計的
顏色亮度對比

不少千禧年前出現的茶餐廳、停車場、地鐵站、電車車廂、舊式屋邨及教學大樓內所採用的「禁煙標誌」中，顏色組合多是「紅斜綫邊框・黑背景・白圖標」，甚至是「黑外框・紅背景」，並非如 ISO 3864 標準所規定的「紅斜綫邊框・白背景・黑圖標」。據標牌設計網站 Designworkplan 所講，紅色讓人聯想到危險，黑色讓人聯想到死亡，大範圍使用紅黑兩色予人一種強烈氣勢。本地大學學者亦曾經就「標牌背景顏色對觀感所造成的影響」展開研究，結果顯示當「禁止標誌」（Prohibition Sign）採用黑色背景時，最具「勸阻特定行為」的效力。

舊茶餐廳門柄上的禁煙標誌。

牛頭角站舊式標誌設計。

仍可在舊式政府大樓及電車上看到的禁煙標誌。

紅磡港鐵地盤圍板的禁煙標誌。

舊屋邨停車場內禁煙標誌。

火警

《道路使用者守則》內的禁煙標誌。

早年政府具阻嚇力的廣告都是以「紅黑」為主色調。

但是就標牌的可讀性（Legibility）而言，「紅色斜綫圓框‧黑背景‧白圖標」這個顏色組合並不理想，因為紅色與黑色的對比度不足。Paul Arthur 和 Romedi Passini 是早年在建築學提出 Wayfinding 的先軀，他們以顏色的「反射系數值」（Light Reflectance Value，或 LR 值），即兩隻顏色的光暗程度為基礎，以公式對比兩種顏色是否過於相似而撞色，公式為：

[（高 LR 值顏色 - 低 LR 值顏色）/ 高 LR 值顏色] ×100

若果數值大約是 70，表示該顏色組合的可讀性恰當。要注意的是，「白‧黑」雖然是對比最強烈、最適合清楚標示文字的組合，但由於受材質等影響，不可能做出完美的黑色與白色，對比數值只達 91，而非 100。LR 值這個建議目前納入屋宇署製訂的《設計手冊：暢通無阻的通道》中，可見「顏色對比」是標誌設計的重要指標，尤其是對視障人士來說。

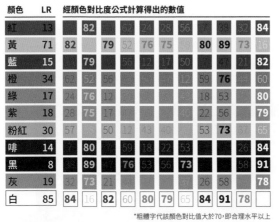

顏色	LR	經顏色對比公式計算得出的數值

（左側為顏色對比矩陣圖表）

*粗體字代該顏色對比值大於70，即合理水平以上

顏色對比值 =

$$\left[\frac{\text{最高LR} - \text{最低LR}}{\text{最高LR}}\right] \times 100$$

例子1

No Smoking

$$\left[\frac{\text{紅}(13) - \text{黑}(8)}{\text{紅}(13)}\right] \times 100 = 38$$

例子2

No Smoking

$$\left[\frac{\text{白}(85) - \text{紅}(13)}{\text{白}(85)}\right] \times 100 = 84$$

每種顏色擁有各自的 LR 值，透過科學計算可以測試對比度是否足夠。

紅白分數明顯高於紅黑。

香港大學舊式禁止標誌，充滿細節但難以閱讀。

「紅・黑」組合經過公式計算後，結果只得 38 分，表示對比度不足（70 分以下）及不適宜用於標牌，尤其是當圖案過於複雜、綫條較幼。相反，採用白色背景除了能夠同時突出紅色限制符號和黑色圖標外，亦可予人感覺清晰潔淨（clarity），令整個標牌較不容易受周邊環境影響而遭到無視。

翻查地下鐵路乘車指南，香港車站內的標誌曾經以「紅‧黑」為主色來標示出口及禁止標誌，在接近千禧年，地鐵公司逐步跟隨 ISO 3864 號標準，以「紅斜綫外框‧白背景‧黑圖標」配色設計「禁止標誌」。

同在灣仔站的兩款禁煙標牌，從遠處看，右邊的顏色組合較能突出禁煙標誌符號。

九十年代地鐵的標牌圖庫，標誌以紅黑色為主，標示在紅色背景的黑色出口名稱難以閱讀。

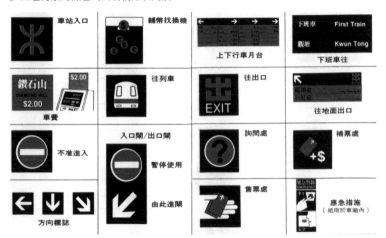

藍田公共運輸交匯處以白底黑字標示出口，較紅黑組合
清晰。

緊急出口標誌的
紅與綠

「紅·白」與「綠·白」都是擁有高 LR 值的顏色配搭，因此在 ISO
標準中被分別用來表示「消防設備」和「安全情況」。屬於後者的「緊
急出口」標誌，是香港其中一款在設計方面受法例約束的標牌，根
據 1996 年編製的《提供火警逃生途徑守則》，標誌須長方形燈箱，
並以「白底綠字」標示「出 EXIT 路」或「出 EXIT」。2008 年，消
防處提倡與國際接軌，使用 ISO 標準的「逃生小綠人」代替文字。
現時港鐵的「一般車站出口」和「緊急出口」，皆為「白底綠字」，
後者更加設了姿態誇張的「小綠人」。

但在此以前，香港的「緊急出口」標誌曾為「白底紅字」，同樣在
一些舊公共設施可以見到，而港鐵開通之初，只設有「紅·黑」色
的車站出口指示牌，而英文字母出口提示在 1995 年才首度推出。
這個顏色配搭源於美國的「逃生出口」設計標準。1911 年，紐約一
座製衣工廠因大火，令百多名員工喪生，一方面廠方為免員工偷走，
把大部分出口封死，另一方面是出口的指示並不清晰。故此「美國
消防協會」（NFPA）於 1930 年代制訂「緊急出口設計標準」，要
求顏色必須對比強烈、指示牌大小和文字粗幼要適中。雖然紅色並
非指定顏色，但它在可見光的光譜中擁有最長波長，人類眼睛只需
1/50 秒就能從其他顏色中區分出來，故此紅色能夠驅使身體作出即
時反應。

1985 年，ISO 正式推出「逃生小綠人」之時，「逃生」被認為應該要有序鎮定地進行，表示「警戒、危險、停止」的紅色顯得不合邏輯，加上「小綠人」Pictogram 可以免去語言障礙，美國一些州份和機構開始提倡「綠底白字」的「EXIT」標誌，甚至加入「ISO 小綠人」。但由於美國人已習慣紅色「EXIT」的指示牌，目前 NFPA 無意去除這個設計，而兩套標準都能有效引導群眾逃生，選用何者仿佛是地域文化差異的問題。

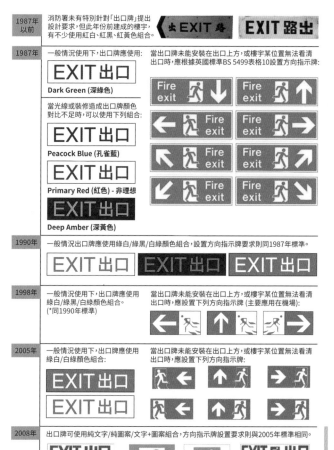

香港逃生出口標牌變遷。

3.4

自力更生：傷殘人士標誌的變遷

「國際輪椅標誌」（International Symbol of Access，ISA）無人不識，一個簡單的「坐輪椅人士的橫向形象」讓我們醒起社會上需要幫忙的人。但原來它的雛形並非由設計大師操刀，而是由一位名叫 Susanne Koefoed 的丹麥學生設計得來，起初沒有頭部，後來「國際復康組織」（Rehabilitation International, RI）於 1969 年正式推出現時風行的標誌，自此世界各地的建築師以及規劃師開始關注傷殘人士的可通達性，並在設計建築與公共空間時以「通用設計」（Universal Design）作為原則，設計斜坡、微型電梯等無障礙設施以及去除過多的欄杆等障礙，使得任何人士可以享用不同空間。除了初代的火柴人款式，美國 AIGA 將設計改良，使人體變得更圓潤。

香港工務司署在 1976 年製訂《傷殘人士設計要求工作守則》
（*Design Requirements for Handicapped People*），是首份以便
利殘疾人士為前提，規範室內外空間設計的指引。其中一部分提及
到需要在室內外提供清晰指示牌，引導殘疾人士前往洗手間或升降
機等便利設施。書中另一個特點，是將傷殘人士分成可活動與不能
活動（輪椅人士），並設獨立標誌，此兩款圖案仍在使用，譬如電
車因空間所限，不適合輪椅人士乘坐，而可以有限度移動的殘疾人
士，司機會提供協助，而「前面有殘疾人士」警告路牌，則包含兩
種殘疾人士符號。

1980 年代，政府推出《殘疾人士暢通易達設計守則》（*Design
Manual Access for the Disabled*），規定了無障礙設施指示牌的尺
寸和排版，貼近現時法例的規定，因此這款無障礙指示牌在香港極
為常見。

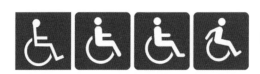

輪椅標誌由被動變主動。

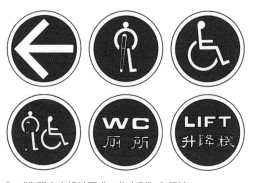

《傷殘人士設計要求工作守則》內標誌。

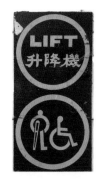

石塘咀市政大廈內的
殘疾人士設施標誌。

120 號懷舊電車上的傷殘人士標誌。

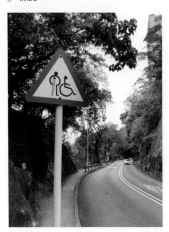

注意前面有殘疾人士路牌。

由扶助到自主的殘障標誌

面世 40 多年的 ISA 標誌設計，在 2012 年被名為「無障礙標誌專案」（Accessible Icon Project）的組織認為不合時宜，指出現時標誌的人物姿勢生硬，手與腳像是描繪機器的某一部分，重點似乎落在輪椅而非傷殘人士。倡議者 Sara Hendren 是劍橋大學一名設計研究者，她提倡一個全新設計的「無障礙標誌」，特點包括：

1. 頭部改為向前以及手肘改為向後，表示傷殘人士是行動的決策者，由被動角色轉為主動，強調殘障人士並非單純弱勢社群，而是能自主活動的個體。

屋邨舊款無障礙電梯指示牌。

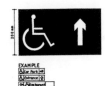

2. 輪椅的車輪有一個小缺口，表示輪椅正在移動中，並為了遷就噴漆標誌模版（stencil）的接口位。

3. 新標誌中的人與其他由國際標準組織（ISO）認可的標誌上的人吻合，避免造成困惑。

4. 腳與輪椅保持一定距離，使標誌更容易被辨認出來。

雖然這個革新標誌先後被 ISO、RI 等大型組織拒絕，但數目正逐漸增加。在亞洲國家中，韓國較為常見，而香港一些新建商業設施內，亦可發現這款標誌。

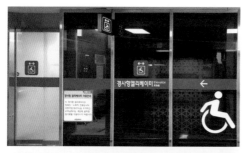

韓國地鐵使用新版無障礙符號。

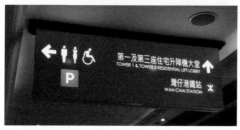

灣仔站 D 地下通道指示牌。

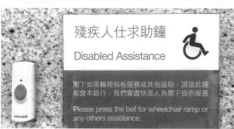

銀行殘疾人士求助鐘。

港英不同的
無障礙交通設備

相信大家在交通燈有見過黃色小盒，雖然已經有不少人從報導得知它是為視障人士而設，透過底部的震動裝置，讓他們知道過路時間，但到底上面的「兩上一下圓圈」是甚麼意思？事實上，這款黃色小盒子由德國西門子製造，當地的視障人士標誌正是這個圖案，而「一上兩下圓圈」則表示「為聽障人士而設的裝置」。在英國，這個符號並不存在，而交通燈盒子的震動部件為獨立部件。另外，細看底部裝置其實有不同圖案，代表不同路面配置。

此外香港殘障人士路牌與英國不同，英國同時把長者、殘障人士融合在一個名為「Frail or disabled pedestrians likely to cross the road ahead」的警告路牌，以兩個過路老人的模樣標示。香港則沒有特別提示要注意長者，法例上只有「前面有傷殘人士」符號，但在街上可以發現到一款「注意盲人」的路牌，主要參考了國際盲人協會訂立的 Pictogram，這個符號亦會出現在盲人信件的封套上，被稱為 Cecogram，意思是內有盲人專用的凸字信件，免收運費。

德國 1927 年盲人路牌符號。

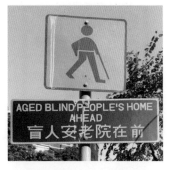

賽馬會屯門盲人安老院路牌。

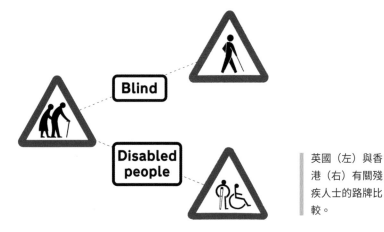

英國（左）與香港（右）有關殘疾人士的路牌比較。

有如雨後春筍的
導盲犬標誌

香港目前有兩所導盲犬機構，但他們歷史不算悠久。1975 年香港曾引入兩隻導盲犬，但牠們分別在 1978 年及 1981 年因病離逝，自此以後導盲犬服務暫停了一段頗長的時間。直至 2011 年，香港再次引入導盲犬，翌年香港成功在地培訓第一隻導盲犬，揭開新的一頁。此時導盲犬標誌雨後春筍，由公益金等慈善組織及私營機構贊助。

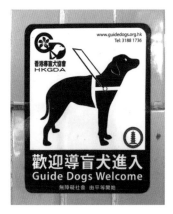

歡迎導盲犬標誌。

3.5

人有三急：香港廁所標誌的變遷

論香港數量最多的公共建築，公廁可算榜上有名，合共八百多所遍佈全港。昔日香港衛生技術有限，第一個公廁位於中西區的繁鬧街道之下，而現在為了方便管理，很多時與垃圾站結合，縱使它們隱藏在不知名角落，周邊街道總是充斥着「Toilet 公廁」的指示牌，它們之所以看似一般交通指示牌，原來是因為昔日英國道路研究所的一個決定。

香港上環威靈頓街地下公廁，是全港最舊的公共廁所，
被列為二級歷史建築。

源於馬路的洗手間標誌

自五十年代起，英國的汽車價格變得親民而開始普及，當年中央政
府意識到要盡最大努力規劃同修建快速公路，以解決將來迅速增長
的車流量，他們亦同時積極審視那些雜亂無章、由多個部門各自負
責設立的「標識系統」以及「交通標誌」，務求以統一的設計語言
來確保速度提升了的道路可以安全暢通，這可算是英國「標識系統」
走向現代化的重要轉捩點，當中「Toilet 公廁」標牌就是其中一例。

看似一般「方向型交通標牌」的他，最早在 1957 年已經被編入英
國的交通標誌規例 （*Traffic Signs Regulation 1957*）裏，不過僅
是公廁，當時就有多個說法，包括「Public Lavatory」、「Public
Urinal」、「Public Conveniencies」、「Ladies」、「Gentlemen」、
「Men」及「Women」。

時至 1963 年，英國政府發表交通標誌委員會報告（Report of Traffic Signs Committee），又稱禾貝斯報告（Worboys Report），再三強調設計「公廁指示牌」理應是地方政府的責任，本來就不屬於中央交通條例所管制的範疇，但地方政府為了減少行人在路邊以及相鄰的土地大小二便，紛紛要求禾貝斯將「廁所」納入路牌設計研究之列，禾貝斯亦認同司機和行人有需要清楚知道廁所的去向，使得旅程更加便利，於是「公廁標誌」繼續成為交通標誌系統的一部分，並以現代化路牌的姿態見人。

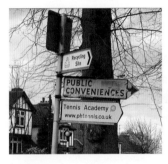

英國「Public Conveniences」標誌。

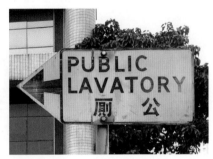

觀塘「Public Lavatory 公廁」標誌。

紅男綠女如廁去

由於當時尚未有一個國際共同認可的「公廁標誌」(No internationally known symbol is available)，禾貝斯於是統一用「Toilet」一詞表示公廁，認為遊客和本地居民看到會一目了然。與此同時，禾貝斯亦為男女廁設計獨立標誌，顏色為「男紅女藍」，與現代認知完全相反。禾貝斯並無解釋用色的箇中原因，筆者猜測或許是因為紅色代表男士的雄心壯志，藍色代表女士的優雅形象？雖然香港的公廁指示牌一般只是寫有中英文字，不附帶男女公仔，但禾貝斯的設計

似乎影響了部分公共屋邨及設施的標牌設計，例如石硤尾邨的男廁圖標用了紅色，女廁用了藍綠色，兆康商場以及豪華戲院等舊式商業建築都使用了紅色的男廁標誌。另外，筆者收藏的一個八十年代的「洗手間」燈箱，據說是八十年代一間茶樓的指示牌樣板，顏色為「紅男綠女」，這正好是個意味着衣着優雅的中文成語，予人深刻印象。

石硤尾邨男女廁標誌。

兆康商場內男廁標誌。

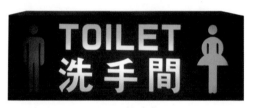

八十年代茶樓洗手間指示燈箱樣板。

豪華戲院男女廁標誌。

Fig. 109. Toilets. (Paragraph 175.)

禾貝斯報告內的洗手間路牌。

Fig. 110. Men's toilet. (Paragraph 175.)

Fig. 111. Ladies' toilet. (Paragraph 175.)

火柴人洗手間標誌

汽車普及同時亦為鐵路系統帶來衝擊。1948 年英國多間鐵路公司收歸國有，並合組為英國鐵路公司（British Railway），但到了六十年代因為不敵汽車的廉價便捷而日漸衰落。為了革新形象，中央政府在 1943 年設立的跨界別設計研究單位 —— Design Research Unit 被委託為該公司設計新的品牌形象，相關守則在 1965 年推出首版，內容涵蓋標識系統乃至車身外觀，其中一樣重要突破是推出綫條簡單的修腰火柴人男女廁公仔，而不再是完整人像或頭像，現在香港的舊商場、九龍寨城公園等地都可以找到類似的設計。

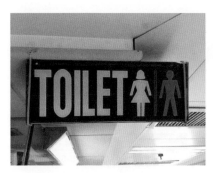

深水埗某商場內洗手間標誌。

中環某商場內洗手間標誌。

九龍寨城公園指示牌。

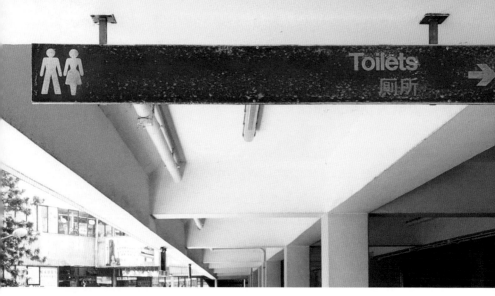

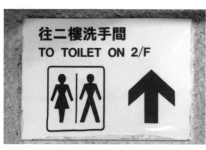

西樓角公共運輸交匯處洗手間
指示牌。

天平邨商場洗手間指示牌。

Architecture and Signposting
Pictograms

	sheet no.	3/03
	issued	Apr 1965

Gentlemen

Ladies

英國鐵路 1965 年設計守則內的洗手間 Pictogram。

Toilet 與 WC

不過現時英國最新的路牌已經將「Toilet」簡化成「WC」（Water Closet 的簡稱），很可能因為男女廁一般會同時設立，所以在路牌上顯示男女廁顯得多餘，另外 WC 亦方便放置在油站以及旅遊等資訊牌上。此外若果有提供「暢通易達洗手間」（Accessible Toilet）的話，路牌會同時標註「輪椅標誌」。另一方面，港英兩地的「公廁指示牌」亦有顏色上的差別，英國是「黑框白底」，而香港則有「藍框白底」及「白框藍底」兩款，基本上沿用英國昔日只寫有「Toilet」的款式。

鑽石山站外藍底白框洗手間指示牌。

長沙灣白底藍框洗手間指示牌。

英國含洗手間的服務區指示牌。

狗隻專屬公廁

要保持街道清潔除了需要解決行人的大小二便外，寵物如廁也是相當重要。據當年報紙所說，香港首座狗隻公廁於 1969 年面世，位處銅鑼灣的哥頓道。報導又風趣地說「雖然狗隻看不懂文字，但寫有中英文之三角形標誌（樹木造型更加貼切）的指示牌可以吸引犬隻（而非狗主）留意，證明頗受歡迎」，這種衞生設施可說是為街道製造一處自然風光。

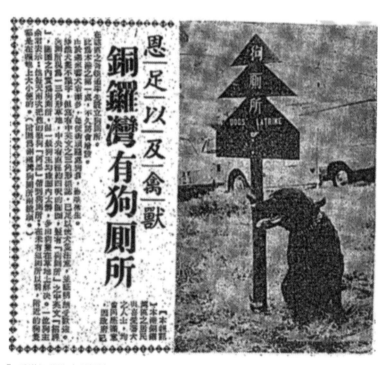

香港初代狗廁所標誌。

到了七十年代，狗廁所日益受到重視，1973 年油麻地民政司署於九龍天星碼頭入口設置狗廁所及垃圾站分佈圖，該告示板經由英國陸軍軍需處製作，可見政府對於清潔行動的決心，可惜的是該告示板之圖片沒有出現在報導中。與此同時，狗廁所的指示牌造形有所改變，這款指示牌改成狗隻符號附加向下箭嘴的圓形鐵板，目前仍可在港九市區中找到。

▋香港第二代狗廁所。

截至目前為止，全港有逾四百個狗廁所，而最新一代狗廁所標誌則是由狗隻圖案、中英文和食物及環境衞生署標誌組成，造形改成圓角矩形，背景為醒目的螢光黃色。

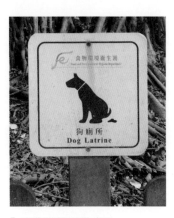

▋香港現時採用狗廁所。

標誌功能應優先於美感 ▋

近年有不少商場在進行翻新工程之際，以革新自家品牌為由，傾向使用跟社區和商場現況毫無關係的外文作為商場的新名稱，而指示牌和包括洗手間的設施標誌亦重新設計，造型千變萬化，以營造出「與眾不同」的感覺。

▌ 將軍澳某商場洗手間標誌，女廁標誌特徵不明顯。

但每個商場擁有不同的標誌款式，卻對顧客造成困擾。有一次筆者接受一間報社訪問，話題圍繞着社交平台上一則投訴文章，有網民指將軍澳某商場洗手間標誌的造型「華而不實」，男女圖案分別不大，如不仔細看清楚門外標誌，容易發生尷尬情況。

報導中的一位受訪者指商場喜歡只加一點和上下三角形代表男女廁，心急起來較容易攪亂。雖然他認為加上文字會比較好，但亦理解商場要顧及設計，市民應小心看清楚標誌。另一位受訪者因每個商場的標誌都不同，有時也會覺得難以分辨。以上兩點讓筆者即時想到本地例子，在美孚某商場，洗手間標誌的頭部過細，遠看似是一對上下三角箭嘴，以為指示升降機的位置；而太古某商場則使用身體側面作為標誌，這種做法並不常見，加上男女特徵不明顯，需要時間才能理解其意，更不用說那個不符合法例規定、手腳合併的殘疾人士標誌。

▌ 美孚某商場洗手間標誌。

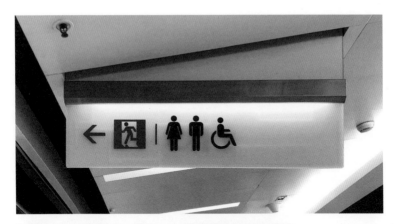

▍ 觀塘 APM 商場指示牌，讓人一目了然的國際標準洗手間標誌。

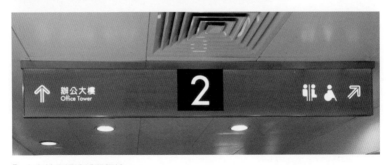

▍ 太古某商場洗手間標誌。

洗手間設立的原意是便利顧客，若然為了標奇立異而讓用家左猜右猜，豈不是本末倒置？若然要進一步推動「無障礙空間」，政府或許可以效法日本，針對指示牌標誌提出指引，列出社區中較為重要的公共設施，並建議設計師盡量跟隨國際標準而不作大修改。

上述報導的那個商場最後提出折衷方法，有關洗手間門上的標誌換上兩種易於區別的顏色，接下來亦會於門上加設簡潔、明晰的標示，避免再有網民提及的情況發生。

4

香港標牌
語言

4.1

中西合璧的
香港標牌內容

正如第一章所言，指示牌是學習及認識本土語言和文化的好工具，香港多年來以通商為主要經濟支柱，吸引世界各地人士前來定居或拜訪，導致多種語言出現在指示牌上，而每種語言，甚至是同一種語言，有時會因製作或設計者不同而出現歧義。

標牌上的粵字

在港澳地區學習中文有一個頗為奇怪的現象，就是「講一套、寫一套」，雖然大部分粵語字詞都有標準的寫法，但在學校老師基本上只會講解書面語漢字多於粵語正字，因此後者通常依靠自己在日常生活不同渠道摸索得來。

譬如是「閂」字，它的粵音與「山」相同，雖然筆者一直會把「關門」講成「閂門」，但過往與朋友用通訊軟件的時候，都會使用「關」字，看到「閂」字頓時感到陌生。事實上，「閂」字並非粵語地區獨有的字，翻查漢語字典和網上資料，發現「閂」字有兩個主要意思：

(1) 名詞：橫插在門後使門推不開的棍子；

(2) 動詞：將「閂」插在門上，但「閂」字在粵語的應用更為廣泛，與「關閉」相通。例如我們除了會講「閂門」，亦有「閂燈」、「閂掣」、「閂電視」、「閂水喉」等等講法，似乎已經偏離「關門用的橫柄」這個原意。

出入閂門告示牌。

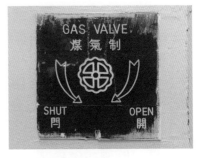

煤氣總掣操作指示牌。

車站內的消防喉轆標示。

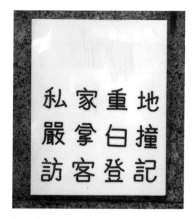

嚴拿白撞告示牌。

另一個常見例子是「消防喉轆」中的「轆」字，雖然這個字同樣非由廣東話獨享，例如「飢腸轆轆」是一個頗為常用的成語，解作「非常肚餓」，但當中的「轆」字僅用作擬聲詞。雖然「軲（音：沽）轆」在廣東話和現代漢語都解做「車輪」，但若果單純使用「轆」這個單字，僅僅在廣東話語境才有意義。而相比「消防喉管」，「喉轆」來得更形象化，表示是一個能捲動的滅火裝置。

在閱讀一些古文詩詞時，有時會發現粵語貼近古代漢語的意思，譬如常在住宅大廈門口常見的「嚴拿白撞」，當中的「白撞」是從文言文「白日撞」簡化而來，意思同樣解作「於「白天闖入（詐騙或盜竊）」。

「華麗」的指示牌英文

回想起中學時期的英語作文課，老師容許學生即場用「快譯通」查字典。筆者起初為搏取更高分數，會先用中文搜尋出一堆英文詞語，

然後再直接揀選一個看起來華麗且從未接觸過的生字。但後來發現經常會變成詞不達意，弄巧成拙。

情形就像接下來要介紹的兩塊標牌。第一塊位於彩虹邨的廁所門外，Latrine 這個貌似高級的英文詞語，在印度英文可以解作「任何類型的廁所」（Indian English: a toilet of any type）但當應用在一般英文則變成「簡陋茅廁」（simple toilet such as a hole in the ground, used in a military area or when staying in a tent），意指那些隨意在地面挖洞，欠奉沖廁系統的「旱廁」。在彩虹邨落成初期，或許衞生設施真的有可能是這樣，但時移世易，旱廁現時在香港可謂幾乎絕跡，在郊野地區滿佈現代化洗手間。

另一塊則是位於荃灣香車街街市內的識別型指示牌，Haberdashery 一詞雖然在「政府部門常用辭彙」裏解作「洋雜舖」，但幾經翻查各大英文字典，發現這個舊式英文生字並非等同標牌上的中文——「洋什乾貨」。所謂的「洋雜舖」，意指售賣生活雜貨的店舖，而「雜貨舖」則以賣「糧油醬醋」為主。不過根據劍橋字典、牛津字典等，Haberdashery 的意思是「售賣裁縫相關貨品的店舖」，譬如衫鈕、拉鏈、針綫等等（A shop that sells cloth, pins, thread, etc. used for sewing），五十年代政府曾在介紹香港裁縫用品時採用 Haberdashery 一字，所以理應找不到標牌上的膠桶和其它打掃用品。

香車街街市 Haberdashery 標牌。

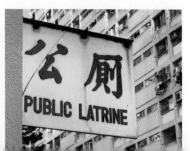

彩虹邨 Latrine 標牌。

英式與美式英文

純粹考慮英文單一種語言，又可細分成「美式」及「英式」兩大派系。香港因歷史緣故指示牌以英式英文為主，例如電梯使用「Lift」而非「Elevator」。雖然如此，但香港亦有部分美式英語的標牌，在華富邨的以「Garage」來標示停車場，而非現時常見的「Car park」。

「出口」是香港指示牌常見的標示項目，其對應的英文一般為「EXIT」，例如是「屋邨樓梯的出口標示」、「港鐵出口指示牌」等，但其實「Way Out」才是英式英文的表示方法，而美國人只會

▌華富邨 Garage 標示。

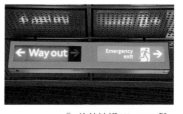

▌倫敦地鐵 Wayout 與 Emergency Exit 並存的指示牌。(圖片來源：Chris Sampson)

▌大埔停車場 Way in 及 Way out 指示牌。

▌柯士甸站港鐵與九鐵出口指示並存。

說「Exit」，而不會使用「Way Out」一詞。曾屬政府部門的九廣鐵路，其指示牌跟隨英國做法，使用「Way out」一詞，在香港西九龍站啟用之際，有眼利網友發現柯士甸站使用了昔日九鐵的「Way out」貼紙。事實上，倫敦地鐵同時存在「Exit」和「Wayout」的指示牌，根據 *London Underground: Sign Manual* 正常情況下出站的路綫會以「Way out」表示，而逃生出口則與當地法律統一，使用「Emergency Exit」，前者是灰底黃字，後者是綠底白字並配有小綠人，易於辨認。回看港鐵，不論是普通出站用的「出 EXIT」抑或是逃生的「緊急出口 Emergency Exit」，兩者用色同為綠白，但後者附有「打保齡姿勢」的奔跑小綠人。

指示牌上的多國語言

香港有近四十萬人為外地傭工，他們會在假日外出歡聚，亦會販售日常用品，為中環等辦公地帶添上氣氛。而空間管理者考慮到這點，會在指示牌上標示中英文以外的語言，譬如在皇后像廣場，有一塊以中文、英文、印尼文組成的「嚴禁擺賣」的管制型指示牌。

除了英文，日文也是旅遊資訊牌的常客。在八十年代，日本人曾位居香港旅客數量榜首，直至 1996 年，才被台灣等地取代。有趣的是，地區或地標會以英文名字為基礎，再使用日語拼音，例如金鐘雖然兩字在日本漢語中有記載，但在地圖上被標示為「アドミラルティ」（Adomiraruti，即 Admiralty）。

香港的建築名稱近年可謂標奇立異，例如在深水埗，有一座名為「深の都」的商場，而將軍澳則是「都會駅」，駅字讀作「亦」，是漢語「驛」經簡化後的寫法，目前在日本及韓國，依然使用此字來表

示車站。另外，亦有一些住宅大廈或商場直接以英文作為其名稱，例如 K11、Victoria Dockside、V walk 等等，在車站上的指示牌只寫有這些地標的英文。

皇后像廣場禁止擺賣或亂拋垃圾指示牌。

旅遊資訊型指示牌，包含中英日三種造字。

深水埗站出口牌。

日本車站名稱標示的「駅」。

韓國路牌中所用的「驛」。

尖沙咀站純英文出口牌。

南昌站純英文出口牌。

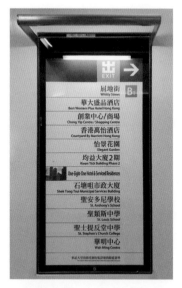

香港大學站出口指示牌只顯示公寓英文名稱。

中英雙語混排

雙語環境同時衍生了指示牌的排版問題，香港使用中英文這兩種體系完全不同的語言，增加了排版的難度。中文以方塊為單位，可以由左至右、右至左、上至下閱讀，靈活性較高，而英文由一連串字母拼湊成生字，只能由左至右閱讀，限制了排版方式。縱使現代中文與英文接軌，已經轉成由左至右橫向閱讀，但一個英文生字的字母數量，通常比中文詞語多，所以指示牌上的英文通常會略小於中文。

此外，指示牌有時礙於空間所限，只能以長型垂直方式設置，一些「設計師」會把英文生字分拆成獨立字母，然後由上而下排列，譬

如是東涌綫沿綫一所商場的自動門。但這種中國方塊字形式的排版方法，對西方語系國家的人士來說是難以閱讀，以 90°旋轉英文是外國設計師常用的折衷排版技巧，這可見於美國華盛頓市的地鐵標示。

指示牌排版亦能看出設計師如何看待每種語言，例如香港因殖民歷史的緣故，有不少公用設施的指示牌以英文為先，到回歸後，中文逐漸改成先行於英文。房屋署公共屋邨內的指示牌卻有一種巧妙的排版方法，就是把英文放在左方，中文則放在右方，並以垂直方式標示，如此沒有予人某種語言比較優先的印象。

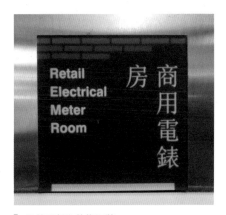

商場自動門上以中文思維垂直排列的英文。

華盛頓地鐵站牌。

公共屋邨內的指示牌。

4.2

兩文以外的標牌語言

殖民管治的歷史背景，使香港很早便擁有雙重官方文字，包括原居民使用的中文，以及由英國人引入、其後成為國際語言的英語，兩種語言同時出現在指示牌上的情況相當普遍。但事實上，目前指示牌還有額外一種語言，那就是專為視障人士而設的「香港點字」。此外，殘疾人士透過一些標誌圖案，可找到屬於自己的輔助設施。

香港雙語點字

「點字」像是一串由凸點組成的密碼，披着神秘色彩，而視障人士依靠他們做到「獲取資訊不求人」。這套語言創於 1824 年，發明者是一位名叫路易·布萊葉（Louis Braille）的法國失明人士，點字的英文「Braille」就是取自他的姓氏。

點字字框配合手指的大小，一個字框最多可安放六個凸出的點，

s　eong　5　　大楷　大楷　u　p

樓梯扶手上的點字。

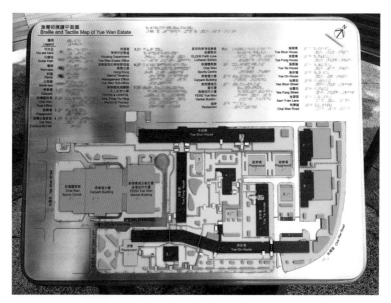

漁灣邨摸讀平面圖。

排列方式為「三行兩列」，共可以記錄 64 個字母和標點符號，在拉丁語系國家可謂綽綽有餘。若要表示數字，會先加上「數字符號」，然後從 a 到 j，順序地表示 1 到 0。而標點符號亦是類似的原理，由兩個字框組成。但由於英文生字一般較長，若然每個字母都獨立標示出來，很可能霸佔大量空間，因此有人發明了「二級英語點字」，一個點字框代表一個英文生字的縮寫，例如一級點字的字母 y 變成二級點字的 you。作為國際都會，香港的指示牌一般會提供「二級英語點字」。

至於中文，由於字符數以萬計，因此在點字系統裏會按照發音來標示，而非每個字有一個獨立點字，要標示一個中文字需要三個字框，包括聲母（19 個）、韻母（51 個）、音調（7 個，一、七聲不標示）。由於拼音與編碼方式的差異，說不同中文方言的外地盲人，譬如是普通話，未必知繞點字所記載的資訊。

現時大部分公共設施，均設有可發出聲響的盲人導覽器，結合凸出的圖例和聲音指南，引導視障人士前往室內與周邊目的地，並在沿途亦加設導盲磚。此外，電梯按鈕和扶手亦可以找到點字提示，圖中左右扶手上的點字代表「上」和「下」，並以箭嘴標示方向。根據屋宇署規定，洗手間門口必須以點字清楚標示男廁、女廁和暢通易達洗手間。

突破障礙的標誌符號

除了文字，觸感圖案也是視障人士的重要輔助工具。仔細觀察電梯門兩側和按鈕，會發現一些樓層的指示牌上附帶星星，這是屋宇署跟隨《美國殘疾人士法案》（ADA）引入的「主樓層圖案」。物業

持有人需要在主入口樓層附設星形觸覺標記，協助使用者判斷入口。而在導覽器中，圖例使用對比鮮明的顏色來區分各區域，樓梯、出口等設施則用簡單的凸起幾何圖案表示，適合不同程度的視障人士，以至身體健全人士使用。

屋宇署的指引內亦有記載為其它類型障礙者設計的符號，失聰人士可以在劇院、演講廳、會議中心、法庭及博物館等地方的櫃位或通話裝置，尋找「環綫感應系統」（Audo Induction Loop System）圖案，透過裝置將有用聲音轉化成磁場能量，從對話機器傳送到助聽器，減少背景雜音的干擾，而完全失聰人士可以透過手語來接收訊息，在香港藝術館內的展示面板，提供「手語傳譯」服務，在螢幕的下方貼有「手語傳譯」的圖案。

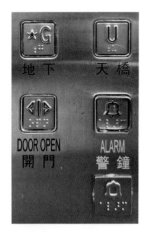

電梯按鈕上的主樓層星星。

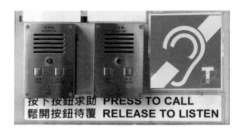

北角巴士總站失聰人士助聽設備標誌。

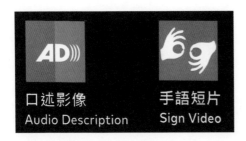

香港藝術館內的手語
傳譯標誌。

邁向傷健共融的稱呼

「傷殘」、「殘疾」、「殘障」看似語意相通，經常混為一談，例
如在《政府部門常用辭彙》裏，「Disabled」的中文譯名可以是
「傷殘」或「殘疾」。但根據「世界衞生組織」於 1980 年制訂的
《國際損傷障礙與殘障分類系統》（International Classification of
Functioning, Disability, and Health），三者的定義其實存有分別。
「傷殘」（Impairment）是描述身體或心理上出現缺陷，例如失去
雙腿；「殘疾」（Disability）則是因身體缺陷而造成活動能力減少
的狀況，例如是「因失去雙腿而無法步行」；「殘障」（Handicap）
則指「因身體殘缺導致活動能力降低，繼而令自己無法自理」，例
如需要他人推輪椅才能外出。按此邏輯，那些預留給「傷殘人士泊
車證持有人」使用的「傷殘人士車位」，改稱「殘疾人士車位」更
加合適，因為其申請資格是「因患有永久性疾病或身體傷殘，以致
步行有相當困難的人」，並非所有疾病都符合資格。

「Handicap」一詞向來具爭議性，問題關鍵在於它強調「身心殘
缺的人在社會處於劣勢」，語帶貶意。事實上在各種硬件和軟件
的支援下，殘疾人士同樣可以活得自在豐盛。還有一種說法是將
「Handicap」分開「Hand-i-cap」來理解，是「手中拿着帽子」，

映射那些因身心缺陷而需要行乞的行為。美國在 1992 年修改 ADA 時，特別提到要將「Handicap」換成「Disabled」這個較為中性的說法。而香港在世衞指引推出後，官方文件開始棄用「Handicap」一詞，例如香港工務司署在 1976 年推出首份針對身心殘缺者的建築設計指引，標題是 *Design Requirments for Handicapped People*，但到了 1984 年版本，更改成 Design Manual Access for the Disabled。

在香港，大部分給予身心缺陷者使用的設施並沒有使用世衞定義的三個字眼。第一個替代詞語是「傷健」，它源於 1970 年代在英國展開的「傷健運動」。「傷健運動協會」的創辦人瑪利羅便臣女士於訪港期間，提出「傷健本平等、機會非憐憫」口號，認為縱使身體殘缺，但在智力上與健康人士一樣，能夠接受普通教育和工作等。到了千禧年以後，政府引入「通用設計」（Universal Design）概念，強調提供設施或服務時，是考慮到方便每個人的需要，更進一步去除標籤，「無障礙」和「暢通易達」成為了這些設施常用的前綴，例如是「暢通易達洗手間」、「無障礙通道」，對應的英文為「Barrier-free」或「Accessible」。

為殘疾人士做多一點

雖然香港在提供無障礙設施方面不遺餘力，但在導向系統方面仍有改善空間，其中一項是鐵路路綫圖。現時全港有近百分之八人士受不同程度的色弱問題所困擾，當中以「紅綠色盲」佔大多數。在他們眼中，以顏色區分不同綫路是困難的事。以下兩個在外地實行的解決方案或許值得香港借鏡。

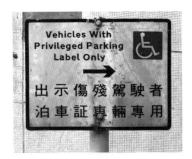
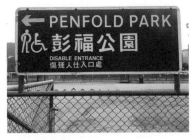

▍傷殘人士車位路牌。　　　　　　　▍彭福公園傷殘人仕入口處。

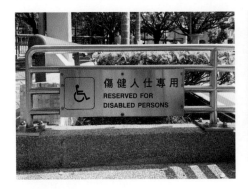

▍耀安邨傷健人士看台。　　　　　　▍象山邨暢通易達洗手間。

▍傷健人士升降機。

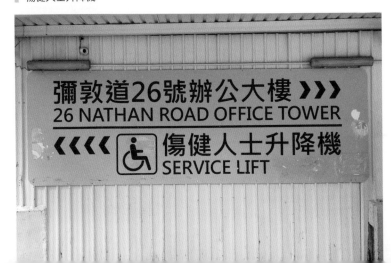

綠色色盲人士
眼中的港鐵路
綫圖。

車站標示號數和圖案

縱觀亞洲主要城市的鐵路系統圖，車站並非以一個圓點表示，而是加入了由字母和號碼組成的車站編號。 新加坡和日本以路綫作為編號前綴，後者更是幾乎在所有私營和公營鐵路系統使用車站編號，並在擁有多條綫路的大型車站標示車站字母，而台灣則使用路綫顏色的英文作為前綴。如此乘客除了能識別車站屬於哪條路綫外，更可以根據數字得知乘車方向和計算車站距離。

此外，一些城市鐵路系統會為車站設計獨立圖案，對於不曉官方語言或英語的人提供另一個辨識車站的選擇，例子有同樣由港鐵管理的澳門輕軌系統，以及日本福岡地下鐵。不過香港鐵路網絡的車站數量不少，過多標誌可能難以即時辨識，而且每個車站附近擁有太多地標，要選擇一個公眾認同的標誌並非容易。

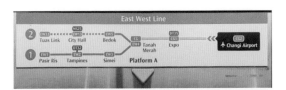

新加坡鐵路
路綫圖。

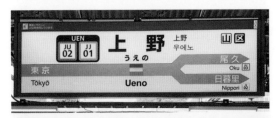

日本上野車站
月台站牌，
UEN 為車站簡
稱。

日本福岡地下
鐵站牌。

台北捷運站編號宣傳海報。

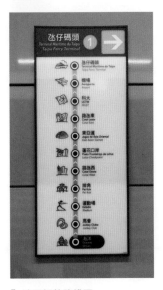

澳門輕軌路綫圖。

Color ADD 顏色識別系統

既然香港的鐵路路綫圖以顏色為主要分類指標，或許可以考慮為每種顏色設計特別符號。葡萄牙設計師 Miguel Neiva 察覺到色盲問題的嚴重性，於是忽發奇想，以「印刷三原色」（即紅黃藍，而紅綠藍是光的三原色）這個小學程度的美術理論作起始點，設計出一套以標誌分類顏色的色盲輔助系統，並訂名為 ColorADD，讓患者在任何場合能根據特定標誌簡單地自行識別顏色。

這套識別系統以五種最基本顏色——紅黃藍黑白色為基礎，各自擁有獨立符號，透過不同圖案組合，能夠充分表示混合得來的顏色，例如「綠色」是「黃色」加「藍色」符號。若果在某種顏色標誌外加代表黑白色的邊框，則能表示顏色的深淺程度，例如代表黑色的黑底標誌加上

ColorADD 最基本圖案。

圖案經組合後，能代表多種顏色。

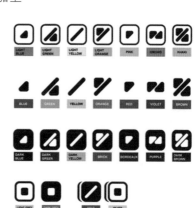

深淺顏色與金銀兩色。

紅色標誌，表明顏色是深紅色。金銀兩種金屬顏色以雙邊框表示。

Color ADD 這個通用設計除了在顏色組合豐富外，其用途及所涉及的界別亦較為廣泛，當中包括商品、市政設施（垃圾回收箱、鐵路系統）、醫療設備（醫院路綫指引、藥物分類）等，目前葡萄牙政府率先在協議中確立了這個工具，期望老師在學校教導學生使用方法。

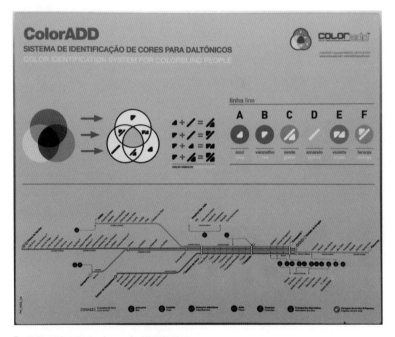

葡萄牙波爾圖市（Porto）鐵路路綫圖。

4.3

邁向十進制的標牌

香港交通標誌的設計沿用英國政府的禾貝斯標準的路牌款式，以圖案代替冗長文字，面世逾五十年的它成為了連繫港英兩地文化的重要元素。但除了語言上的區別外，你能察覺到兩地路牌其實有個重大差異嗎？答案就是它們的單位顯示方式完全不同！目前香港路牌全面採用公制單位，以公里（Kilometre）和米（Metre）作為基本單位，大部分英國路牌卻依舊使用英式單位，即哩（Mile）、碼（Yard）、呎（Foot）及吋（Inch）。有趣的是兩地同樣在六十年代提倡統一採用公制單位，事後它們的執行力度卻截然不同，當年香港政府僅花費三天便大致把所有限速路牌更換成公制單位，英國政府卻無限期推遲計劃！「度量衡」向來是歷史愛好者感興趣的一個課題，文科出身的筆者亦不例外，於是在搜集過兩地相關文獻後撰寫了這篇文章，期望讓大家更了解港英兩地路牌單位隱藏的故事。

香港與英國的路牌樣式非常接近，但卻採用不一樣的單位，例如左上圖路牌攝於倫敦街頭，其單位應為每小時英里（Mph），20 mph即每小時 32.18688 公里（Kmh），比香港使用同樣數值快。中上圖及右上圖分別為距離及高度路牌，以碼（yds）、呎（'）及英吋（"）作為單位。

首先，我們先來考究一下兩種度量衡系統的由來。英制單位（Imperial Unit）其實跟當地的皇室成員、日常物件及活動息息相關，學者柴彬（2009）提到：「英尺藉由當年英國國王的腳長制訂，英里是古羅馬時期軍隊每行走 2000 步的距離，碼是鼻尖到食指尖的距離，英吋是大麥穗中選取三粒最大麥粒排成一行的長度。」由此可見所謂的「標準」實質只是利用粗疏手段設立，導致各種英式長度單位並無直接關係，換算相當困難（1 公里 =0.6214 英里；1 英里 =1.6093 公里……）。

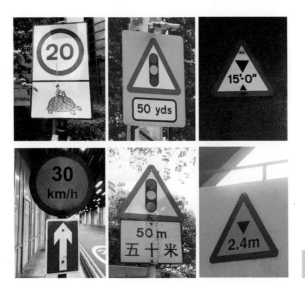

港英兩地數字
路牌比較。

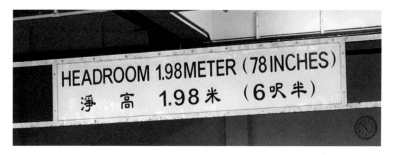

▍學校停車場門口限高牌以米、呎、吋標示高度。

直至十八世紀，位處歐洲中心地帶的法國對外貿易日漸頻繁，國內外五花八門的度量衡方法窒礙了經濟活動的效率及公平性，有見及此政府委託了當地科學家運用「科學方法」，為長度、質量、溫度等訂立基本單位（例如公尺 m 選取了「本初子午綫從北極經過巴黎到赤道的經綫距離的千萬分之一」作為標準），然後再以 10 的倍數為換算基礎，制訂適用於不同規模的「導出單位」（如：較小規模的厘米 cm 及較大的公里 km）。然而，這套名為「公制單位」（Metric Unit）的度量衡系統花費了頗長時間才得到普及，1875 年是個重要轉捩點，當時世界多個發達國家共同簽署了《米制公約》，認為要強化國際往來，就有必要以「公制單位」這種藉由客觀科學準則訂立的度量衡系統統一單位，成員國亦提出設立「國際度量衡局」專責公制單位事宜。

縱使英國早在 1884 年簽署《米制公約》，但事後當地平民及政府卻置之不理。這種情況最終在 1965 年被英國工業界打破，他們眼見外國在改用公制單位後獲益良多，成功迫使英國政府同意「全國將來必須以公制作為唯一單位系統」，當時政府預計在 1973 年可完成更換全國英制單位路牌的任務。然而好景不常，1970 年政府換

屆後，新上任的保守派認為這樣會產生混亂以及耗費巨額（例如不少車輛的儀表尚未以公制單位標示速度，立刻更換成公制單位可能令司機無所適從，而且計劃動輒需要花費數千萬英鎊），各種原因令「更換路牌計劃」遭到無限期擱置。

反觀港英政府在實施同樣計劃時狠下決心，經歷 7 年時間，最終在1976 年頒布《十進制條例》，當中提到「香港法例所用的非十進制單位，最終須以國際單位取代」。在該文件出爐以前，運輸署率先在 1975 年訂立新交通法例，促成「淘汰英制單位路牌計劃」。根據昔日報導，該署在 1984 年僅僅花費三天公眾假期，便大致把所有限速標誌更換，其餘路牌則額外須時兩至三年。工程期間，政府將所有道路的車速限制調低至 50km/h，連屯門公路及東區走廊等車速較高的道路亦不例外，以免在撤換路牌期間造成混亂，可謂考慮周全。

當時新路牌有個重要過渡特徵，就是在數字下方加入 km/h 提醒駕駛者以公制單位計算車速，而某些舊停車場入口仍可以找到過渡時期兩種單位並存的限高牌。

政府在公眾教育方面亦不遺餘力，肩負起宣傳任務的「度量衡十進制委員會」於 1978 年成立，製作多款海報及單張，好讓市民早日適應。直至九十年代末，政府部門已全面採用公制單位，該委員會因此於 1998 年被解散，而「過渡路牌」亦於 2001 年後以大眾全面適應公制單位為由，不再標示 km/h。不過現時並非各行各業都全面採用公制單位，例如市斤（磅、兩、斤）在街市價錢牌上依然橫行，而樓宇資料仍以呎作為單位。

八月廿五日起三天假期內
全港道路限制車速
以便更換交通標誌

【本報訊】運輸署發言人昨日透露，故府計劃於八月廿五日至廿七日的三天公眾假期內，規定全港所有道路的車速限制一律為每小時五十公里（三十英里），以便路政處人員更換全港的車速限制交通標誌。

發言人說明這個計劃將有待律政處批准。他解釋道項措施稱，一連三天的公眾假期，正好讓路政處進行更換車速限制路牌的工作，以配合新道路交通法例的實施，在標誌更換期間，為免造成阻礙，故把全港所有道路的車速限制劃一，包括屯門公路、東區走廊等，亦一律只限每小時五十公里的車速。

此外，運輸署署長蘇耀祖提醒市民，新道路交通法例於八月廿五日生效後，逾時懲單的刑罰將調嚴加重，而違例泊車貼堵亦由同日起實施。

蘇耀祖表示：在油尖旺區駕駛快證制度下，一名司機如果在兩年內累賣多過十五分，會取消駕駛資格，初次是取消駕駛資格三個月。他指出，倘若駕駛人士已積得十分，提醒其駕駛要小心和更要慎得駛牌。當新法例生效時，常局會免把有關速度限制的標誌全部撤換，至於總數達十萬個的各種路標，將會在兩、三年間被撤換。

和更愛惜剝及他人。道則便並非目的在增道路安全，使司機在駕駛時更小心和更愛惜剝及他人。

另外，蘇耀祖表示，常局會逐步將部分高速公路，例如屯門公路，新界環迴公路和東區走廊，從目前的每小時四十英哩改為七十五公里。他表示，有關的研究已經展開，關鍵在於道些公路的彎角是否須宜更高的車速。

左圖為1973年落成的太子工業大廈，限高牌仍使用「呎」。右圖為1979年落成的葵安工廠大廈，因在「十進制條例」公佈後的過渡時期才入伙，停車場入口的限高牌同時使用英制及公制單位。

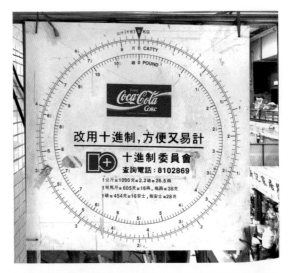

在一些香港舊街市仍可找到由十進制委員會推出的單位換算表，上面寫有「改用十進制，方便又易計」的標語，不過斤、磅等單位至今仍在價格牌上使用。

英國故事至此尚未完結，政府不作為期間一直有團體出版報告批評「英制單位」的弊處，「英國公制單位組織」（UKMA）是其中一員，他們逐一駁斥政府擱置更換路牌計劃的理由，例如更換成本僅佔一年道路維護支出的 0.8%，改變單位更可以讓政府重新審視限速規定、方便外國駕駛者及保障交通安全、令路標位置符合那些以公制單位製作的地圖及工程圖等。2014 年政府終於有所行動，決定先要更換與高度及寬度有關的限制標誌，不過它們採取了折衷方法，即同時保留英式單位，而且不能單方面使用公制單位，導致當地路牌經常出現兩種單位。UKMA 及普羅大眾認為此舉是弄巧成拙，司機難以在瞬間理解標誌內容，倒不如直接換算成公制單位，因為時下多數英國國民為了與國際接軌，已基本上用公制單位學習知識。

另一種 UKMA 形容最不能接受的亂像是政府帶頭在指引文件中胡亂混用不同度量衡系統，就以「在道路工地放置臨時路牌」的指引為例，路牌與障礙物擺放間距一般會用「米」作為單位，但是臨時標牌上顯示的距離單位卻是「碼」（yard），而且政府竟然認為兩者沒有差距而寫上相同數值，事實上 200 碼為 182.88 米，誤差甚大。

另一方面，英國在更換路牌的同時面臨一個極大挑戰，不少「支持脫歐」的英國老一輩認為抹走英制單位是羞辱英國傳統的行為，他們亦不希望英國的單位系統親近歐盟，繼而以政府文件仍規定「只能使用英制單位」為由力保舊式路牌，每當政府把指示牌上的單位換成米或公里，他們會擅自貼上貼紙或塗鴉把單位改回英制，甚至「見一個拆一個」，涉事路牌至今近兩千個。由此可以相信英國政府難以像昔日香港在短時間內全面將道路標記改成公制單位。

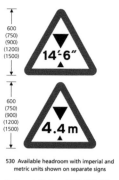

530　Available headroom with imperial and metric units shown on separate signs

May be used with diagram 530.1, 530.2, 572 or 573. The height may be varied (see Appendix C). The metric sign may be omitted or placed to the right of the imperial sign, but must not be used alone

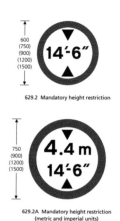

629.2　Mandatory height restriction

629.2A　Mandatory height restriction (metric and imperial units)

根據英國的「交通標誌手冊」（*Traffic Signs Manual*），高度限制標誌上單方面使用「公制單位」是違法的，必須同時標示「英制單位」，相反可以單獨使用「英制單位」路牌。

其中一個由 UKMA 提議修改的路牌，將三種單位簡化成一種即時變得容易理解。（圖片來源：UKMA）

英國的道路工程指引中混用英制及公制單位，而且顯示
兩種單位本身不存在差距。（圖片來源：UKMA）

總括來說，看似理所當然的公制單位原來須要耗費漫長時間方能普
及，但這並不代表「英制單位」從日常生活消失，至少英國政府及
民間團體仍堅持保留部分英制單位路牌，造成英國路牌有異於香港
路牌的境況。

十進制路牌例子

▍ 華富邨車場限高牌。

▍ 西貢指示牌（圖片來源：「香港歷史研究社」）。

長沙灣某座工業大廈限高牌。

石塘咀某座工業大廈限高牌。

中環行車天橋限高。

4.4

大的與細的： MAXICAB與 新界計程汽車

香港公共交通服務水準位居世界前列，除了服務範圍廣闊，交通工具選項也相當多元，單是「的士」已按區域分成「市區的士」、「新界的士」、「大嶼山的士」三種，而「小巴」從非法載具變成重要的日常運輸工具，補足巴士車身過長過高的問題，將乘客從大型車站或節點送往路況複雜的商住社區。從一些舊車站內的指示牌，可以發現這兩種交通工具有其它稱呼，並與香港的交通發展史有關。

I go to school by MAXICAB：
大的變小巴的故事

「I go to school by bus」這句在小學時期初接觸的英文句字，在近年成為了用來敷衍與英文相關提問的網絡潮語，但如果將「bus」換成「maxicab」，大家又知道是甚麼意思嗎？根據「政府部門常用辭彙」記載，「專綫小巴」有數個英文名稱，包括：「Green Minibus」、「Public Light Bus」、「Maxicab」，最後一個對大家來說可能較為陌生，但其實在一些歷史悠久的公共運輸交匯處，譬如是 1982 年落成的「西樓角路公共運輸交匯處」、「沙田車站」，甚至是「郊野公園」的指示牌，均可發現其蹤影，而「Maxicab」一詞的出現與公共小巴的歷史息息相關。

西樓角路公共運輸交匯處指示牌

郊野公園指示牌
（相片提供：
Catherine Chan）

沙田車站指示牌

六十年代的新界，民居較為分散，險要的山勢地形更不利巴士行走，令往來港九新界的交通相當不便，於是駕駛輕型貨車（俗稱「VAN仔」）的司機看準商機，開始做起「白牌車」生意，在無載貨的情況下非法載客，後來政府意識到新界的交通不便問題，繼而發出九座位的士牌照，容許輕型貨車接載乘客，並命名為 Maxicab，字面上解作「大型的士」。事實上，新加坡、印度等地都有稱做「Maxicab」的交通工具，但大部分都為預約出租的高級 VAN 仔，唯獨香港的 Maxicab 是普通百姓的通勤工具，有着與別不同的定義！

後來九座位的士公司為求生意便利，擅自將車費以距離計算變成以單程計算，其中「佐敦碼頭至元朗」為最早實行這種收費模式的路綫，當時政府「隻眼開隻眼閉」，並無強烈執法。時至 1967 年，受六七暴動影響，街道治安轉差，加上巴士司機罷工，令全港交通陷入癱瘓狀態，非法「VAN仔」便趁機駛出新界，在警方無

1978 年加設小巴目的地牌報導。

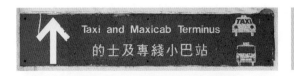

1982 年落成的荃灣站連接橋上之「往專綫小巴站」指示牌。

1989 年落成的藍田公共運輸交匯處「專綫小巴」標誌附有目的地轉牌。

「專綫小巴站」交通標誌，頭頂沒有目的地轉牌。

力監管的情形下接載各區市民，政府本來於暴動平息後打算取締這種非法經營的輕型貨車，以防它們進一步對路面造成交通壓力，但在市民及業界的壓力下，小巴成為合法公共交通工具，政府規定小巴外殼必須為黃色，並配備「紅色腰帶」，同時亦將座位數目升至 14 個，在不經不覺間，小巴座位數目已經躍升至 19 個。後來政府為了進一步確保小巴的服務質量，自 1974 起設立多條帶由「綠色腰帶小巴」行走的「專綫小巴路綫」，由政府規定行走街道及收費，形式逐漸貼近「專綫巴士」（Franchised Bus）。

仔細對比出現在交通標誌和荃灣站天橋指示牌上的小巴圖案，可以看出兩者有些許分別，「小巴站路牌」缺少了安裝在頭頂的「目的地牌」，這是由於香港現時採用的交通標誌版本大約在七十年代初制訂，特點是以圖案減少文字描述，而政府在 1978 年才要求小巴安裝目的地牌，所以天橋指示牌會在「正面小巴圖案」上有添加「目地的牌」。

不能走遍新界的 「新界計程汽車」

會將「Taxi」說成「計程車」的不只有台灣人，在香港一些位置較偏遠的街道路牌或昔日的「的士站」，證明了香港人或港英政府曾經稱呼過「的士」為「計程汽車」。翻查七十年代的舊報紙，發現某篇報導裏除了用「計程汽車司機」作為標題，內容更提及一些當年的士業界有趣的行內術語，例如「咬」代表司機在新年時會少找贖給乘客當作利是，而「打霧」即通宵駕駛的士。但如同「巴士」一樣，香港人多年來已習慣使用「的士」這個較為簡短的音譯交通工具名稱，並成為官方文件中的主流用語。

提起「新界的士」，筆者曾以為可以乘它到新界任何地方，但事實上位於新界區的沙田、將軍澳以及荃灣，只有特定範圍容許「新界的士」上落客，例如荃灣只停荃灣站，沙田只停馬場及醫院，將軍澳只停坑口站。原因是政府在 1976 年增設「新界的士」營

▌新界計程汽車禁止停車路牌。

上環港澳碼頭以「計程車」標示的士站。

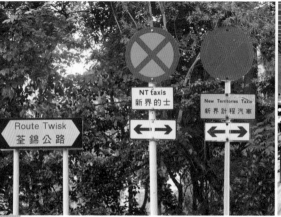

業牌照的初衷，是為了方便市民來往新界郊區和鄉村，上述這些公共運輸規劃較為完善的新市鎮，「新界的士」並非唯一選擇。為免「新界的士」誤闖禁區，政府在這些新市鎮加設「禁止新界的士駛入」標誌。

此外，新界的士亦會「客串」新界以外地方，譬如是位處離島區的機場和迪士尼、觀塘區的順利邨、葵青區的青衣站，以及深圳灣口岸。如此「新界的士」必然會經過新界以外的道路網絡，政府就此規定「新界的士」不可以在這些路段上落客，圖中「荃錦公路」便是往來荃灣站及新界各區的主要道路，沿路設有禁止「新界的士」停車標誌。現時安裝在「不准停」路牌下的「新界計程汽車」輔助路牌，大部分已經更替成「新界的士 NT Taxis」。

最後，俗稱「紅的」的「市區的士」在香港並非無敵，它不能前往大嶼山南部。而俗稱「藍的」的「大嶼山的士」顧名思義只行走大嶼山全島，由於禁區範圍較清晰，政府並沒有特別為兩款的士設立禁區路牌。

▌ 1969 年的報導以「計程汽車」為標題。

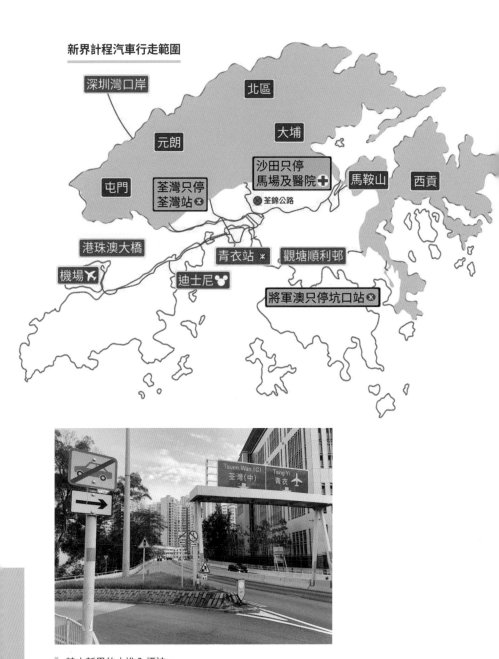

新界計程汽車行走範圍

深圳灣口岸

北區

大埔

元朗

沙田只停
馬場及醫院✚

馬鞍山

西貢

屯門

荃灣只停
荃灣站✳

🔴荃錦公路

港珠澳大橋

青衣站 ✳

觀塘順利邨

機場✈

迪士尼

將軍澳只停坑口站✳

禁止新界的士進入標誌。

4.5

上上落落：
樓層、電梯與扶梯

香港摩天大廈林立，「樓層指南」經常被用來確認設施垂直分佈在哪些地方，而香港的樓層編號更是千奇百怪，現在讓我們先從地下層講起。「地下層」或「G/F」沿襲英國傳統，外國有時會稱之為「0層」。這衍生了一個問題，是舊式樓宇會出現中英文樓層不匹配的情況，例如在興華邨裏的升降機，中文顯示為十五樓，而英文加阿拉伯數字則顯示為 16/F，這一層之差在於以往中文裏沒有地下層的概念。

興華邨電梯顯示。

在舊社區的商住混合樓宇，臨街的商店通常設有閣樓，可用作「前舖後居」或存貨。取英文「M」。在新發展地段，通常設有商場及公共服務，這些「平台」或「Podium」不是一個平面，而是佔地較廣的地面低層，更形象一點是在一塊大蛋糕插上細長蠟燭，蛋糕基座稱為「Podium」。但 P 字較為少見，通常以 G 層為基礎，上下標示 LG1、LG2、UG1、UG2。

有些商場的樓層編號更是相當奇怪，例如又一城混合了 LG、UG 及 L，當中 LG1 比 LG2 高，但 L1 比 L2 低；而在尖沙咀 iSquare 商場，一樓並非地面層上的一層，兩者之間加插了 UG 層和獨一無二的 LB 層，後者是「電梯大堂」的意思，但這種命名方式卻第一時間令行人失去了相對的樓層概念，不知道每層之間誰高誰低。這些例子引起了一位記者的注意，他在文中指出樓層編號事實上對心理有影響，例如將商場的層數數字減少，可讓人感覺不太麻煩。但另一方面，混亂的層數不能完全以常識來尋路。

而一般地上樓層，發展商有時會將不吉利的數字飛去，在香港最常見是去除「4」字，這種做法在唐樓年代已經流行，另一個可能原因是讓人感覺樓宇高聳入雲。直至 2009 年，西半山一座住宅大廈把

| 又一城樓層分佈。 | 尖沙咀 iSquare 樓層分佈。 |

某些數字除去，導致層數達到 88，在立法會引起一番討論，屋宇署後來要求合理設定數字，不過只是指引，沒有法律約束力。近年香港土地資源緊張，加上環境問題備受關注，在政府推行可持續建築政策的支持下，發展商物盡其用，將頂層平台改造成空中庭園，取 Rooftop 的 R 字作為頂層編號。反觀工業大廈外牆寫上樓層，外牆掛有機械，方便運送貨物，樓層不會混亂。

地底一般用作非住宅用途或連接用途，且加上前綴 B，而歐洲地區以負數標示地底層。在香港，即使地下空間由同一機構管理，地底層編號會因應空間複雜程度而有所不同，以地鐵網絡為例，大型地鐵站使用 L，越大數字代表越深；若果車站大堂跟月台只有兩層，

柴灣某座工業大廈外牆。　荃灣某座工業大廈外牆。

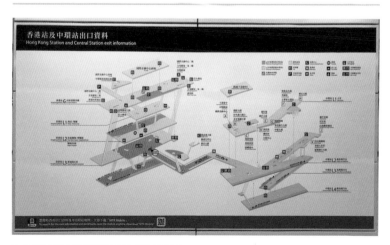

香港站與中環站樓層分佈與連接通道。

香港大學站樓層分佈。

尖沙咀—尖東隧道樓層編號。

並藏於地底，則只會以 P（月台）和 C（大堂）標示；而尖東站地下大堂閘內部分的樓層編號是 C（大堂），閘外部分則因納入尖沙咀—尖東隧道系統中，被編號為 S（隧道）。

左穿右插的空間

陡峭的山勢造就了香港獨有的城市天際綫，一方面為城市發展帶來制約，另一方面則激發出創意的解決方案。中環扶手電梯是知名的全球最長扶手電梯系統，解決了半山與中西區之間連接問題，在中環指示牌上，隨處可見獨有的登山扶梯標誌。而灣仔合和中心，前後出入口的高低差高達十數層，行人可經大樓內的公共電梯從位於三樓的皇后大道東，往來 17 樓的堅道，以上都是有趣的步行體驗。

在香港搭鐵路方便的原因在於設計月台時已有周詳的考慮，荃灣綫的軌道在有效的彌敦道地底互換，乘客可以在同一月台層轉乘。

宜和大廈兩面道路高度相差十數層。

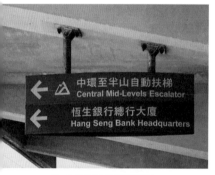

中西區扶手電梯標誌。

然而新建成的車站由於空間有限，要連接舊有車站，唯有將車站選在遠處，例如是「中環─香港站」、「尖東─尖沙咀」，而西港島綫、南港島綫等車站月台與出口之間距離甚遠，為緩解行人對長距離步行感到納悶的心情，這些連接通道設有平面的「自動步行道」，以及在旁邊設有提醒步行時間的指示牌。

在舊區裏，往往因為空間不足而未能直接安裝電梯或扶梯，於是有一種沿樓梯設置軌道的平台，作為無障礙設施。

中西區扶手電梯。

尖沙咀／尖東
站隧道系統。

香港大學站 C2
出口指示牌。

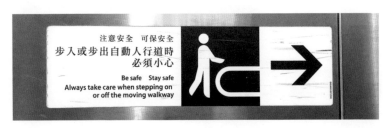

自動步行道標誌。

無障礙樓梯升降平台的標牌與
實物。

「軑」字的由來

粵語其中一個有趣地方在於那些我們已經習以為常的讀音,當要書
寫下來時便會感到無所適從,很多時借用拉丁字母來代替。電梯在
港澳地區會稱為「軑」,取「Lift」的諧音,但電梯只是數十年的發
明,難道古人已經有類此的垂直載人工具?「軑」字的來源,竟然
在一本名為《澳門粵語》的研究書中有記載,軑字其實是九十年代
由澳門報社創立的粵語字,左旁代表是一種運載工具,右旁是讀音
的依據,這個巧妙的新造粵字後來傳至香港,成為了民間常用字。

荃灣某座工業大廈「貨軑入口」
標牌。

重視電梯安全

香港人講求高效率，向右靠讓路給匆忙路人的做法從小灌輸，在《港鐵乘車指南》一書中，記錄了「靠右企」的告示牌，這個做法在英國與日本仍有採用。而政府的宣傳海報以及港鐵物業的扶梯提示，可見當年鼓勵向右企。

左側にお立ちく
ださい
Please stand on
the left

右側にお立ち
ください
Please stand on the
right

日本靠左企與靠右企標誌。

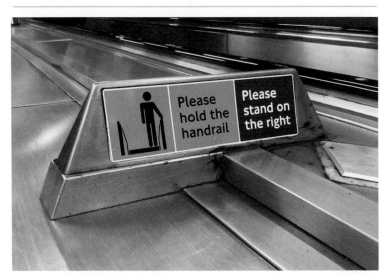

英國扶梯靠右企提示。

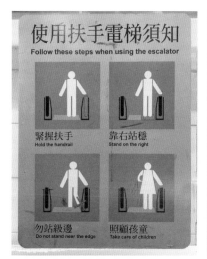

緊握扶手
Hold the handrail

靠右站穩
Stand on the right

勿站級邊
Do not stand near the edge

照顧孩童
Take care of children

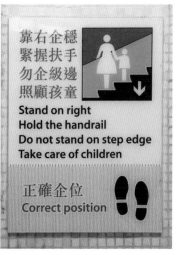

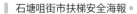

石塘咀街市扶梯安全海報。

康山花園扶梯安全提示,正確企位在右方。

鑑於扶手電梯常有發生意外,自千禧年起政府已將這些提示改成「緊握扶手」,而外國曾經有實驗指出,當人多擠迫的時候,大家有序站在電梯兩旁慢慢上升,比起讓出一邊來得迅速。不過,香港人至

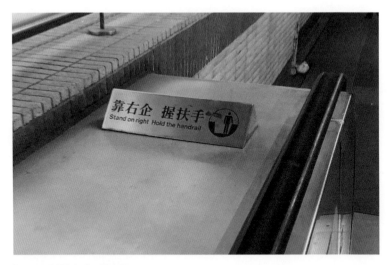

▌ 灣仔站「靠右企」警告牌。

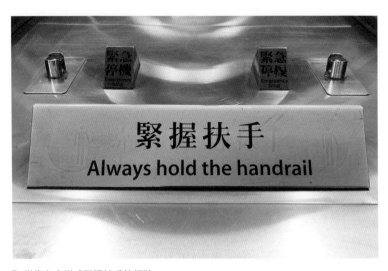

▌ 從靠右企變成緊握扶手的標牌。

5.1

保持更新的標牌

臨時性質的空間改變使用較為簡陋的指示牌或許無傷大雅，但在人流車流量大的空間裏，資訊往往需要頻繁更換，依靠人力的方式費時失事。這節讓我們認識一下會自動改變資訊的指路裝置。

機械翻頁轉牌

「機械翻頁顯示」（Split-flap display）這種技術最初被用於製作時鐘，首先圓形核心部件插放了多塊「小時」或「分鐘」的數字牌，每塊牌的正面所顯示的是當前數字的上半部分，而背面則印有下一個要顯示的數字的下半部分。簡單來說，要顯示一組數字，需要同時出現兩塊數字牌。而在翻頁時鐘的上下方，各設有一支金屬針，用來撐直兩塊數字牌。當圓形核心部件在摩打推動下轉動，上方金屬針無法撐起當前數字牌時，數字牌便會朝下而露出背面，即顯示下一個數字的下半部分，而上面的數字牌則顯示下一個數字的上半部分，結果便成功完整地顯示出下一組數字。由於能儲存多項訊息，加上機械的運轉原理簡單，後來這種顯示器在「導向系統」中大派用場，譬如是機場和車站。

啟德機場曾經使用這種裝置來顯示航班、目的地、時間和行李登記櫃位、閘口等資訊，有趣的是英文及數字部分是每個字母皆為獨立的翻頁裝置，而中文目的地是用一整塊轉頁片來顯示一個目的地，

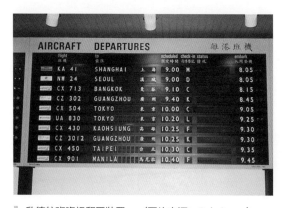

▍ 啟德航班資訊翻頁裝置。（圖片來源：Gakei.com）

昔日港鐵機械翻頁顯示器。

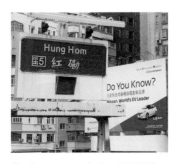

「Hung Hom 紅磡」翻頁路牌。

青衣方向資訊翻頁路牌。
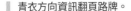

雖然中文可以分開拼湊成一個目的地，例如「東·京」、「北·京」、「南·京」，但是就這個例子可以看出，儲存三個城市名稱，比起分開兩塊並各自擁有四個中文字的做法較簡單。另外，港鐵亦曾經使用機械翻頁器來顯示時間與月台目的地等資訊。

而一般路面使用的轉牌，構造較為簡單，以三個面為限，兩邊由金屬棒支撐，只要每組「三角轉牌」轉動至同一位置，便可顯示一組訊息。這種裝置在隧道口及大橋口較常出現，有趣的是，有些轉牌屹立了數十年，至今仍保持同一面。例如是「紅磡」。但是要查看這些轉頁路牌是否一定要等到特別時刻呢？事實上我們可以透過政府的公開資料來查閱這些翻頁路牌的三重面目，方法留待第 5.4 章解說。

LED 與 LCD

LED 的正式名稱為「發光二極體」，使用少量能源便可輸出高

翻頁路牌構造（繪圖：Gary Yau）

▍轉頁顯示器圖解。

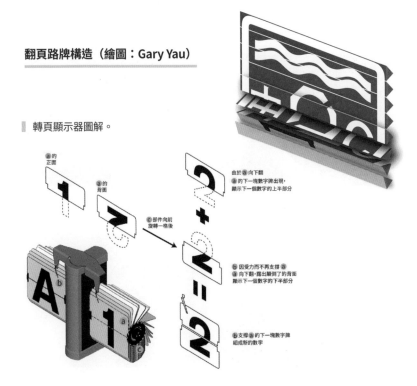

ⓐ 的正面

ⓐ 的背面

ⓒ 部件向前旋轉一格後

由於 ⓐ 向下翻
ⓐ 的下一塊數字牌出現，
顯示下一個數字的上半部分

ⓑ 因受力而不再支撐 ⓐ
ⓐ 向下翻，露出顛倒了的背面
顯示下一個數字的下半部分

ⓑ 支撐 ⓐ 的下一塊數字牌
組成新的數字

亮度。由於體積細小，在集合大量 LED 顆粒，可顯示出解析度較高的圖案。LED 顯示屏的另一個好處是更新資訊不用換走零件，而是僅僅透過電腦程式更改。港鐵和九鐵曾經使用這種技術來製作「乘客資訊顯示屏」（PIDS），前者以紅黃綠色顯示資訊和廣告，目前只剩下港鐵車廂內使用這種顯示屏，而後者則以紅色顯示月台資訊。

LCD，即「液晶體顯示」，是另一種用於 PIDS 的展示技術，可以選擇使用單色和較低解析度的點陣元件，雖然價格較 LED 便宜，但卻面對耗電較高、厚身、更新率較慢等問題。在輕軌月台和早期赤鱲角機場可以找到其蹤影，為了降低維護成本，輕鐵月台資訊板由多塊 LCD 組成，每塊之間被 LCD 邊框分隔，某程度上對外觀造成影響。而且如圖所見，LCD 顯示器可能會出現顏色不均勻和漏光等問題。

港鐵 LED PIDS。

輕軌月台的 LCD PIDS。

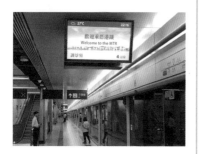

鐵路願景乘客資訊顯示屏。

赤鱲角機場 LCD PIDS。

電視螢幕

早年在啟德機場營運的年代,電視機被用作顯示航班資訊,然而畫面因受顯像管所限,電視呈凸曲面,加上文字偏細,令閱讀較為吃力。

近年電視螢幕的造價正不斷下降,而且省電環保、顯示顏色鮮艷清晰、資料輸入和更新便利(例如不需要特意製作點陣字配合解析度低的顯示器),因此主力充當指示牌角色。在港鐵充當 PIDS 的一批電視,被稱為「鐵路願景乘客資訊顯示屏」,不論色彩和字體運用,都變得更多元化。

而赤鱲角機場除了使用電視充當
航班資訊牌，近年亦開始將指示
牌由燈箱改成電視螢幕，除了能
在區域關閉時去除多餘資訊，亦
可以地圖等較直白的形式，引導
乘客前往機場各類設施。例如當
穿梭列車不在營運時，乘客須改
乘接駁巴士，此時便不會再顯示
列車站位置，而是改為乘巴士的
集合地點。

啟德機場螢幕顯示。

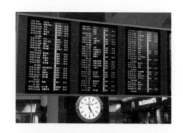
赤鱲角機場螢幕顯示。

跨媒介資訊　█

隨着智能裝置日益普及，不少機構
逐步公開指示牌的即時資訊，好讓
用家提早作準備，例如運輸署的
「公路選擇資訊」，是智能交通系
統（ITS）的一部分，可以讓駕駛
者知道選用哪條較少車流的路綫，
並可在政府的「開放數據」網站查
詢。而香港機場的航班資訊，亦可
以在官方網站尋找得到。

外國 Points 指示牌可能是一個未
來發展方向，指示牌透過網絡連
接，可以接收最新信息，當途人
想去欣賞文藝表演，指示牌可以

穿梭列車停駛下的赤鱲角機場螢
幕式方向指示牌。

根據時間，調整指示牌的方向至表演場地位置，並同時顯示門票價格等資訊。當在早上，指示牌可以更改為早餐店和交通資訊。

照明與指示用途的燈光 ▮

燈光除了用來從內外照亮指示牌，更可在不同時段為途人提供不同資訊。在港鐵車站內的扶手電梯和出入口，仍保留使用燈泡或 LED 燈來提示設施是否可用，並且由簡單的電掣部件以手動控制。相反，由九廣鐵路設計和建造的東鐵綫、西鐵綫和馬鞍山綫，則使用 LED 指示牌來顯示設施是否可用，較為節省位置，亦免去人手操作的麻煩。

霓虹招牌是香港一大特色，在昔日香港夜街頭大放異彩，象徵着都市的繁華。事實上，由於霓虹光管較幼細，能夠屈曲成不同形狀，因此根據隧道條例記載，它曾被用來製作警告路牌，譬如是位於隧道口的限高標誌。現在比它細小的 LED 燈大行其道，霓虹光管路牌已不復存在。

▮ Points 指示牌。

▎馬場一段吐露港公路 ITS 顯示屏。

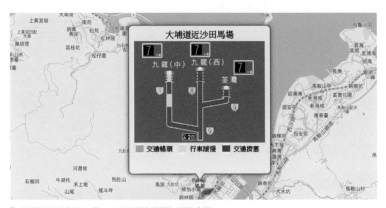

▎運輸署網站顯示使用不同過海隧道所需時間。

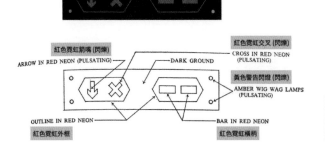

紅隧亮燈
限高牌結
構。

5.2

臨時性質的標牌

在香港市區挖開地面，除了偶而發現戰時炸彈或古代文物外，絕大部分時間是出現各類基礎設施的管綫（包括水、電、煤氣等）。雖然地下管道能讓城市空間變得「企理」，但當需要進行定期保養或緊急維修時，便需要大費周張封路開挖，加上不同類型的管道由不同機構於不同年代鋪設，同一路段可能需要長期封閉。為免行人或司機誤闖「陷阱」或無所適從，政府針對道路工程有嚴格的指引及規定，並要求工程承辦商豎立臨時指示牌。

「不便之處，敬請原諒」

當司機看到畫有「掘路工人」的工程交通標牌，便清楚知道數百米
後有工地需要提神留意道路變化。而行人在工地附近，則會見到一
塊黃色牌，寫有工程的性質和時長，而最特別的是上面配有「舉起
雙手，做出道歉姿勢」的地盤工人，並配有「不便之處，敬請原諒」。
翻查舊新聞，這種道歉牌在 1969 年便出現，新聞形容這是「路人
條氣順晒」之舉，但從圖片可見牌上未有道歉圖案，說不定是後來
由日本傳入，當地的「工事中看板」畫有道歉插圖，舒緩行人因工
程而造成的心理不安，但不同之處在於插圖中的人物或動物以「鞠
躬」表示道歉。

1969 年工商日報有關「道歉牌」的報導。

典型男工人道歉牌。

港燈工程道歉牌似是向
司機招手。

日本「工事中看板」以
鞠躬表示道歉。

附有挖掘准許證的臨時工程資訊牌。

為行人而設的「工程道歉牌」，一般會附有「挖掘准許證」，其目的是協調不同挖掘工程，確保它們能按次序展開而不重覆開挖路面，路政署亦規定不同工程承辦商不能於同一路段同時開展工程，以減低對市民及交通所造成滋擾。

東拼西貼的改道資訊牌

為了將工程對交通的影響降至最低，工地周邊同時會清楚羅列改道安排，有趣的是這類指示牌並沒有固定的製作方式，主要依靠工程承辦商決定。

在五十年代末，政府刊憲一批工程用的指示路牌，包括：前面修路、注意旗號、危險等。由於製作技術有限，加上資訊屬臨時性質，文字是以油漆寫在木牌上，雖然目前政府對於路牌字體有清晰的規範，不少承辦商使用電腦輔助切割文字，但筆者在銅鑼灣一處道路工地，可見臨時路牌上的目的地是由手寫，可以媲美電腦字，相當厲害。

手寫改道指示牌，留有筆跡。

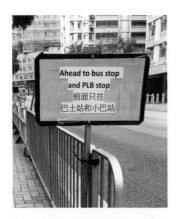

以一塊膠片印字造成文字過細問題。

以多塊膠片拼貼造成排版不協調和容易掉落問題。

第二種方法是把文字印在膠片或紙條上，然後逐一貼上路牌上。雖然印製過程簡單快捷，但是在排版上出現不協調的狀況，例如文字與路牌比例不符，並且很容易掉落或掉色。

第三種方法是利用紙片切割出文字，然後把餘下部分的紙片放在路牌上，再用漆料掃過被切走的文字部分，把文字噴到路牌上，這種噴漆製作路牌的手法在英文稱為 Stencil。為了使文字部件不移位，文字各部件不會切斷，繼而導致噴漆文字出現斷開情況，而筆者未見有工人在臨時路牌上填補空位。

當然也有工程承辦商會以一般路牌規格，為改道資訊「度身訂造」出一塊合符比例的獨立路牌，只須在電腦預先排版，再直接打印便可，雖然其成本比起前三種方法要高，但如此能省去手工製作的時間，尤其是當改道資訊較複雜的時候。

電車工程改道牌上的噴漆字。

行人改道資訊印在貼紙後貼上金屬牌。

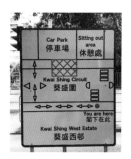

為行人而設的改道資訊牌。

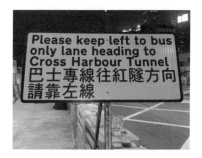

使用一般路牌製作規格的改道路牌。

循環使用的臨時路牌

臨時路牌通常設有「循環再用」的機關,盡最大努力供多次工程使用。第一招是使用貼紙遮蓋或修改無用部分,例如是以膠紙修改數字,或是修改行車綫的方向和開閉。

第二招則是在紅白色的「臨時行人路綫」兩端箭嘴上鑽孔,當只需要單邊箭嘴時,無用的一側會釘上紅色膠牌,如此能在多次工程中使用。

根據《道路工程的照明、標誌及防護工作守則》一書，要確保路牌「任何時間均清潔、易看及處於良好狀況，標誌面層及設備上的反光物料平滑並沒有皺褶」，方能循環使用。而英國的《交通標誌守則》中，更具體地提出何謂能夠接受的循環使用路牌。

布質臨時路牌

帆布噴畫被用於製作海報，目前也會充當臨時路牌，覆蓋在未使用的路牌上，如此與一般鋁質路牌相比更省成本，不用特意豎立新的路牌柱。會展附近有多項進行多年的工程，該區道路因而左改右改，臨近竣工之際，不少位置已預先豎立新的方向型路牌，但由於尚未啟用，於是在多塊形狀不同的方向指示路牌上「僭建」一塊鋁板，然後用繩索透過帆布洞口綑縛。一些面積較大的布質路牌會在表面開孔，以免因風阻太大而被吹走。

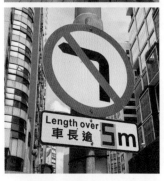

用膠紙修改路牌。

釘上膠板可再重覆使用的行人路牌。

SIGNS WITH SYMBOLS AND LEGENDS

"Acceptable"

There are some abrasions on the sign face but no loss of legibility. The colours are vivid. The relative height and size of the portions showing the lanes open and closed, and the characters on the distance plate, are in accordance with the Regulations.

"Marginal"

There are numerous small abrasions on the sign face, but it is free from large areas of residue or damage. The colours remain vivid although some fading is evident. The relative height and size of the portions showing the lanes open and closed, and the characters on the distance plate, are in accordance with the Regulations.

"Unacceptable"

In the left-hand example, the relative height and size of the portions showing the lanes open and closed is not in accordance with the Regulations. In the example on the right, a high proportion of the sign face is damaged. There is obvious colour fading.

英國指引中針對循環路牌的評級。

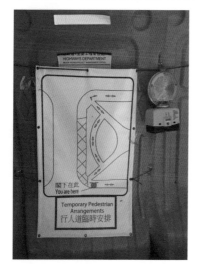

行人改道資訊帆布牌。

中環灣仔繞道工程期間的臨時布質路牌。

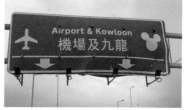

機場的帆布臨時路牌。

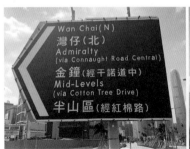

▌ 會展站工程附近「僭建」路牌正反面。

而近林士街停車場的一段四號幹綫，在中環—灣仔繞道工程竣工前夕，預先安裝了「三面柱體可變信息顯示屏」。由於該處仍有需要設立路牌引導司機，當時路政署使用了布質路牌把整個顯示屏蓋上，並印有合適的路牌，與帆布路牌相比，這種做法能在減省設置獨立臨時路牌的麻煩，亦較能保障設備免受損害。

投影式指示牌 ▌

舞台燈光透過在燈罩加上不同顏色和圖案，營造出豐富的視覺效果，而近年指示牌亦開始使用這種手法，突出信息而不用擔心實體指示牌容易損壞的問題，另外拆除亦相當方便。筆者記得在平安夜，看到一處工地使用了「幻燈片裝置」來投射工地安全標誌，精心設計的圖案讓人會心微笑，彩色燈光為街道增添趣味，但美中不足的是工地的地面不平滑且顏色過於複雜，令圖案清晰度大打折扣。這種投影技術漸漸地用於永久性指示牌，例如是圖中紅磡站停車場和荃灣商場的警告標誌。

香港藝術博物館投影指示牌。

工地臨時投影標誌。

紅磡站停車場投影。

荃灣某商場內投影及實體小心地滑標誌。

人手操作的時段指示牌

「去／停牌」早在 1957 年已出現在憲報，當年交通燈在香港仍未普及，不少路口由交通警疏導車流，這樣也不難想像工地附近會同樣使用人手指揮交通。目前這種人手管制交通的做法並未有完全被交通燈取代，當雙程道路寬度因工程而收窄至 5.5 米以下，且在工時較短的道路工程或交通流量不大的路面，便有機會見其蹤影。

中環畢打街在周末開放予公眾使用，是不少外地傭工的休憩之所，禁止轉入揭牌下方有一個手柄，中間部分有兩塊帶孔橫柄，可以以索帶固定路牌，封閉的道路口以「雪糕筒」阻隔車輛。而在商業地段，運輸署設立「時限性行人專用區」，在店舖開業時段改善行人環境，而其餘時間則容許貨車上落貨或居民出入。

至於在港鐵站內，隱藏了不少在特殊情況下發生時需要使用的易拉架式指示牌，例如柴灣站在清明節時，拉下臨時指示牌，引導乘客乘巴士或步行前往附近的墳場掃墓。在人多擠迫的時段，旺角站會出現「不准逗留等候」的臨時指示牌。

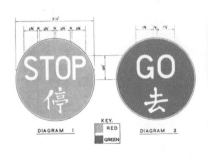

1957年憲報中的「去／停」牌。

由人手操作的「去／停」牌。

中環畢打街的人手轉換路牌。

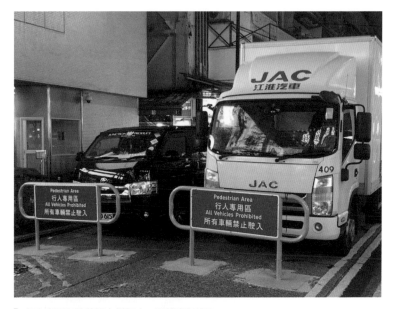

▍ 行人專用區路牌設在欄杆上，阻擋車輛進入。

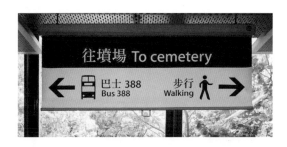

▍ 柴灣清明節限定。

▍ 銅鑼灣地鐵站的臨
　時指示牌。

5.3

街道指示牌
都要瘦身

指示牌數目不足可能讓人迷失方向,但過多的指示牌亦會衍生阻礙步行、視覺污染等問題。譬如圖中安裝在上環廣場的一塊標牌,它是因中環—灣仔繞道通車而設置,但由於附近路口狹窄,令路牌佔據空間時影響公共空間的景觀。而圖中方向指示路牌的支柱把行人路一分為幾,對行動不便者造成困難。

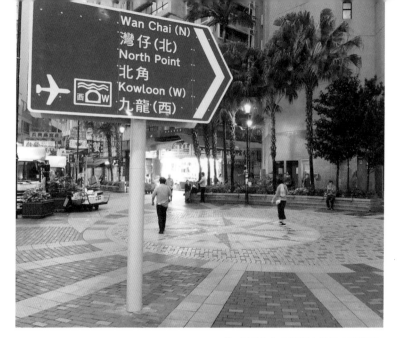

上環公共空間插上路牌有礙觀瞻。

是石屎森林，
也是路牌森林

能夠表現出香港是個「密集城市」
（Compact City）的元素，除了
是摩天大樓，還有街頭上的指示
牌。早在六十年代，香港便有「路
牌森林」一說，駕駛者一時間不
能接受過多資訊，可能會停車查
閱，做成混亂。到了 1983 年，政
府不時收到關於「路牌過多」的
投訴，但指出由於法例限制，譬
如「禁止停車」和「禁止泊車」
標誌因需要設置在不同顏色的路
牌柱上，所以兩者只能獨立安放。

在窄路上加插路牌支架，嚴重
阻擋去路。

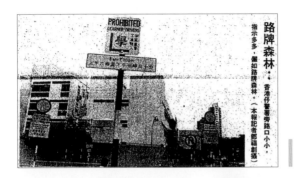

1984 年有關路牌森林之報導。

1983 年因法例限制不能安放兩塊路牌。

1960 年向高空發展的路牌。

西港城外牆上久具歷史的石質及鐵質街道名牌。

獨自豎立的街道名牌。

除了路牌，街道名牌亦是佔據香港街頭的常客。昔日這些名牌是設置在大廈外牆上，譬如在上環的西港城，外牆保留了不同年代的街道名牌。但到了八十年代，政府可能為免牽涉業權、加上希望能讓標牌位置統一，所以逐步改成獨立設置，與路牌的設置方式相似，但街道空間相對縮少。

另一方面，香港的街道指示牌由多個不同機構負責設計，因而可能造成在同一位置有數塊指示牌指向同一個目的地的情況。例如藍白色指示牌是由運輸署設計，而紫藍色旅遊指示牌，則由旅發局設計。曾經小巴站牌統一設在「小巴站」交通標誌之下，現在卻交由各個小巴公司負責，不但設計不統一，擺放位置亦較雜亂。

邁向易行城市

近年政府亦意識到街道不僅要讓車輛暢通無阻，同時亦需要改善行人的步行環境，於是在 2015 年的施政報告提出「易行城市」政策，其後由運輸署推行「香港好易行」運動，提出去除街道上「多餘路牌和指示牌」等障礙物，這個概念在外國稱為「De-Cluttering」。

政府曾經統一設置的小巴站牌，現已被拆除。

現時政府開始在市區嘗試不同的「De-Cluttering」策略：

（一）將不同類型路牌擺放在樹狀的支架；

（二） 將路牌的柱位減少，例如只有一條較粗的柱支撐，可以與街
　　　 燈歸邊；

（三） 街道指示牌和車站指示牌盡量釘在路燈等城市家具上，以增
　　　 加行人空間；

（四） 適當移除「全日停車限制牌」，因為路面標綫已經足夠表示。

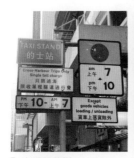

中環路牌樹。

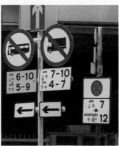

上水多面向路牌樹。

北角路牌樹。

中環單柱路牌。

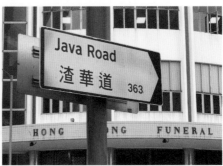

北角燈柱路牌。

政府亦於 2010 年在荃灣推行「眾安街街道活化計劃」，除了為這條「金飾街」加入旅遊資訊牌，亦嘗試將街道牌嵌於地面，如此能夠統一門牌格式，亦能減省街道牌。不過由於地面很多時用來安放雜物，部分「地面街道牌」已經掉色，若要繼續推行這種街道牌，有需要使用更耐用的物料。

眾安街的「地上門牌」。

此外，運輸署在 2018 年以尖沙咀作為試點，引入倫敦交通局（Transport for London）專利的城市尋路系統 ——「Legible London」，地圖一方面顯示區內的交通和步行設施資訊，亦以 3D 建築顯示旅遊熱點，將來有機會減少重複路牌。而在較空曠的位置豎立面積較大、附有地圖的資訊型指示牌，譬如是在前九廣鐵路鐘樓附近，而路面較窄地點則使用旗形的指示牌，最後在隧道等具備牆面的地方，設置嵌牆型指示牌。

街道路牌數據化

2018 年，政府根據《香港智慧城市藍圖》，在「資料一線通網站」（data.gov.hk）公開運輸、醫療、教育等領域的政府資料，而運輸署公開的「輔助交通設備圖」資料庫，儲存了成千上萬塊路牌資料。這套資料本來用於繪製道路工程的改道計劃，如今可以讓大眾一窺政府管理路牌技巧，例如每塊路牌都有獨立編號、限制內容、更新日期等。如果有人打去 1823 投訴有問題路牌，可以輕而易舉找出路牌位置及相關製圖檔，加快更換程序。更重要的是，這些資料可以大大提升導航系統的精準度，司機可以預知和應變前方道路的規則，從而改善交通安全。由於 GPS 導航裝置價格相宜，現時越來越少司機依賴路牌尋路，故此這套資料有助於將來減少不必要的路牌。

Legible London 款式柱形指示牌—1881
Heritage 外行人隧道口。

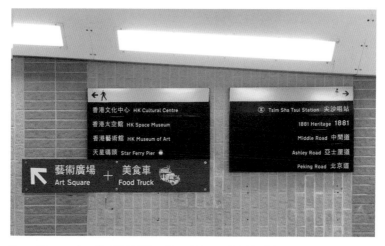

Legible London 款式牆面型指示牌—尖沙咀—尖東站隧道口。

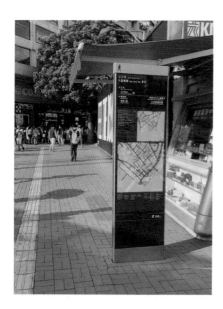

Legible London 款式站牌型
資訊指示牌—前九廣鐵路鐘
樓附近。

接下來讓我們看看應如何讀取和使用這套路牌資訊：

路牌資料查詢教學

↓ Part 1：安裝及加入資料圖層

步驟一

下載及安裝免費的開源地理資訊系統軟件—QGIS，檔案名為QGIS Standalone Installer。網址：https://www.qgis.org/en/site/forusers/download.html

步驟二

下載「第二代輔助交通設備圖」(FGDB格式) 並解壓縮。網址：https://data.gov.hk/tc-data/dataset/hk-td-tis_16-traffic-aids-drawings-v2

步驟三

開啟QGIS，按下Ctrl+Shift+V或在QGIS上方的工具列找到[Layer]->[Add Layer]->[Add Vector Layer]。

步驟四

Source Type選擇Directory，Type選OpenFileGDB，Vector Database選擇解壓縮後的資料夾 (即 dTAD_IRNP.gdb)，按Add，然後在彈出的視窗選Select All，再選OK。

步驟五

在QGIS上方的工具列找到[Plugins]->[Manage and Install Plugins...]。

步驟六

在搜尋列輸入QuickMapServices，然後點擊搜尋結果內的「Install Plugin」。

步驟七

在QGIS上方的工具列找到[Web]->[QuickMapServices]->[OSM]->[OSM Standard]，成功加入地圖。

↓ Part 2：解讀路牌圖層

步驟一

利用移動工具或滑鼠中間鍵，移動畫面至想要查看資料的地圖。

步驟二

在左下角的Layers方格內刪除OSM Standard圖層，可關閉底圖。然後後在視窗可以見到方向型指示牌、交通標誌和一堆細點。

方向型指示路牌

在方向型指示路牌上點擊右鍵，會彈出該路牌的圖層名稱(DTAD_DS_PLATE_LINE、DTAD_PS_PLATE_LINE或DTAD_TS_PLATE_LINE)，用左鍵點擊後，視窗右方的會出現資料，SignID是該路牌的編號，而LAST_UPD_DATE是路牌的最後更新時間。

限制/資訊型交通標誌

地圖上的細點，是一般交通標誌的位置，用右鍵點擊這些細點，當出現「DTAD_TS_ABV_PT」，視窗左方的Identify Results會出現資料，SignID是交通標誌的種類，可以在「誌同道合網站」（網址：https://designageh-k.org/hk-road-sign-map/）的「交通標誌詳細說明」查詢，例如TS134即「行人止步」之意，而LAST_UPD_DATE同樣是路牌的最後更新時間。

[1] 影響變量 1 位於一般交通標誌流牌，階後會靠此變流值，再比較SIGNID一欄與科目旁的下列將各多屬量代型交通標誌的訊號等科料。(2) 各亦可以查換輸入交通標誌的各個該編料 (例：TL; NUT; 或 T-JS) 來查閱資料。

交通標誌編號(SIGNID)	交通標誌名稱	交通標誌路牌	交通標誌類型
H-TS134	TRAFFIC SIGN "EXCEPT PUBLIC LIGHT BUSES PICK-UP / DROP OFF"		INFORMATORY
K-TS134	TRAFFIC SIGN: NO STOPPING ZONE, 5 PM -10PM (STARTER SIGN)		INFORMATORY
N-TS134	TRAFFIC SIGN "RAILWAY STATION" -FLAG LEFT		INFORMATORY
TS134	NO PEDESTRIANS	No Ped	REGULATORY

翻頁式路牌

翻頁式路牌的三面資訊亦有可能記錄在資料庫。

如有疑問，歡迎前往「誌同道合 De Sign-Age」Facebook專頁發問交流。

5.4

琳瑯滿目
—— 建新膠片製品
公司

在沒有電腦輔助和大量生產的年代，政府使用的指示牌部分會交由囚犯協助製作，因人手製作而出現缺陷不統一的文字，形成了別具特色的「監獄體」。至於其它面向公眾的企業，則靠與招牌製作公司接洽，能夠在山道遇見其中一間招牌舖——「建新膠片製品公司」，可算是相當有緣份。筆者在招牌舖附近居住了數年時間，每當經過櫥窗，都會被林林總總的指示牌吸引，忍不住停下腳步注視一番，其中當年為新光酒樓製作的「紅男綠女洗手間燈箱」，更成為了筆者的收藏品，以及成為了與現年逾 70 歲的王老闆打開話匣子的契機。

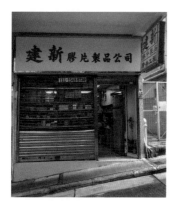

建新招牌公司櫥窗。

Q1：當初為何會入行？

A1：我十多歲便開始工作，做過茶葉、保險、製衣等不同行業，後來二十多歲左右，有三四個朋友想夾份做招牌，在北角開起檔口製作小巴目的地牌，當年還沒有興起招牌指示牌製作，生意有時是大公司分給我們，雖然人工不高，但也算是「白手興家」。過程中我們沒有特別的師傅教授知識，都是自己透過看書摸索學習，很多時客戶看我們年輕，會不吝嗇地教我們，指點我們哪裏犯錯，有機會不斷改進。

王老闆

Q2：建新主要有哪類客戶？

A2：說到建新這個名字，其實並不是取自我的名字，而是當年一位將要移民外國的好友，把店舖轉手給我，以相同的名字繼續經營。由於招牌舖位處山道，香港大學成為了我其中一位大客戶。

（王老闆指向白板上的「數字手稿」與「膠片成品」）我記得這

些手稿和數字膠牌應該是用於大學的更衣室內。

若果是大企業的話，我一般會做銀行、酒樓、餐廳等生意。「洗手間燈箱」便是八十年代開業為「新光酒樓」製作的模版。最近疫情肆虐，我亦開始幫餐廳做分隔膠板。（其後王老闆在黃色單據畫上分隔膠版的立體圖，畫風相當工整。）

Q3：一般有甚麼製作工序和工具？

A3：先從材料說起，我一般會找相熟的批發商取貨，昔日主要的供貨來源地是日本、美國，後來比較多的是從台灣入口。（王老闆從櫥窗拿下一塊出口標牌），這個「歐盟標準的出口牌」，是從瑞士訂購，以吸光物料製作，它會在電源切斷後，繼續發光指引大眾。

老闆製作膠板。

洗手間燈箱。

為大學繪製的阿拉伯與羅馬數字。

建新招牌舖內的工具。

鑽台。

積梳。

至於製作膠片招牌或展示字方面，我會先用木塊剝字模，然後把木質模版疊在膠片上方，利用「積梳」來切割。若果是亞克力膠，會在紙上繪畫初稿，再同樣地利用「積梳」來切割，雖然大學有電腦鐳射切割機，但在功課「死綫」期，這些機器經常預約爆滿（這點筆者表示身同感受），有時我會幫大學學生哥趕功課。若果要用來挖空中間，譬如是英文字母 O 的中間空心部分，我會使用「鑽台」切走，而不怕割斷 O 字。之後開始出現囉機，會自行

瑞士出口牌。

雕刻文字和圖案，不過現在已經沒有再做，機器也早已不在店內。在完成告示牌後，我們接着會在邊緣鑽孔，提到比較辛苦的工序，以前未有電鑽時，會用人手鑿開洞，很容易便弄傷手，機器進步可真節省不少人力和受傷機會。

當年我們幾位創業的小伙子，沒有非常嚴謹的分工，所以每個人都對每個工序都有認識。縱使我自己很想精通所有招牌或者告示牌的製作工序，但做這行並不可能完全獨力完成。例如「黃銅鍍金」需要化學材料和專門的大型機器，學習麻煩是一回事，我們這種小型店舖訂單量不大，都是交給專門的店舖製作。換句話說，可以把我看成是一位「室內工程監工」，會陪客人去挑選不同的材料，然後為每個工序找到負責公司。做這一行最重要是與行家打好關係，要是有其中一個工序出錯或延誤，會影響生意。

Q4：客人設計還是自己設計？
有沒有參考過甚麼書籍？

A4：設計圖一般會由客人提供，尤其是那些包含圖案的指示牌。我雖然有試過臨摹書法書籍練字，但後來發覺自己不是這方面的「材料」，於是中文字體還是會找相識的寫字佬幫忙題字，後來在黑體這類現代字體出現後，我會去找廣告公司幫忙選擇字體及排版，不

過這些「排版公司」大部分已經倒閉。

（王老闆從書櫃中拿出一堆參考書）英文字體我會從現成的字體庫中選取，這本 Letraset 目錄是其中一本參考書。若果告示牌較為扁身，我會選用 Eurostile Extended 這款展示字體，因為它字體偏扁，但又夠突出醒目。若果文字太細，不方便切割膠片的話，有時我會悄悄地用 Letraset 的字體紙*，直接把文字貼在告示牌上。不過這種做法亦需要相當的技巧，當一不留神時，文字會出現崩角或傾斜的情況。

政府標準亦是另一個重要參考，例如門牌字體必須 50mm，而且要標示中英文。不過客人交給我們的設計圖，並非百分百會跟從這些規定，大企業講求「意頭」，門牌一般包含幸福號碼，會製作較大的門牌來展視自己公司。相反，有些小店舖不想過於張揚自己的地址，只會以細字寫上中文或英文單一種語言。

Q5：如何看待這一行業的變化？

A5：電腦是令行業轉變的主要催化劑，現時用電腦製作比起人手又快又便宜，顏色品質亦更上一層樓。像我這種沒有使用電腦輔助的店舖，電腦剝字會找朋友幫忙製作，加上我也打算差不多年紀退休，不想再於這方面投放太多。

Letraset 目錄書封面。

Letraset 符號庫。

Letraset 使用說明。

Letraset 字體庫。

＊Letraset 是一家當年每位廣告佬或招牌佬都認識的英國公司，它擁有最佳質量的「乾轉印字體」（Dry Transfer Type），設計師只需要購買「字型紙」（lettering sheets），然後透過原子筆按壓字型紙，字型或圖案便會印在書籍、海報等材質上，最後把表面撕走便大功告成，過程中毋須使用水或溶劑。如此在沒有電腦的年代，可以快速使用字體。Letraset 除了字體字庫，還有「歐盟標準的安全標誌」等圖案可供選擇。然而電腦的出現，使這種技術遭到淘汰，公司於 2012 年被收購。

6

標牌與
香港文化
回憶

\longrightarrow

6.1

標牌與
屋邨文化

香港有近三分之一人口居於公共屋邨,這是十年建屋計劃下的產物,目前全港已有二百多座公共屋邨,為了加快建築,一般使用模組形式建造,建築形態較為固定。為了增加歸屬感,屋邨的細節上,令看似平凡的現代建築變得有生氣,包括軟件方面的命名,及硬件方面的多元裝飾、園景設計和指示牌,是伴隨很多香港人成長的事物。

數字構成的屋邨

石硤尾邨是首個十年建屋計劃啟動後落成的屋邨,以座數來劃分,但隨着建築老化,這些以座數劃分的屋邨大廈大部分已重建,更換成具有獨立名字的高樓大廈。另一方面這些顯示在外牆的數字近年被換成電腦字體,有趣的是筆者在順利邨內的儲物室門口找到類似的數字字體,筆者希望這些舊字體能得到保留。

祖堯邨卻是座數混合名稱的獨特例子,這是因為其依山而建的特點,分成不同建築平台,名字是按這些平台為一組,裏面包括數幢以數字個別標示的相鄰樓宇。

豐富的屋邨主題

馬頭圍邨:以花卉為主題,包括洋葵、水仙、玫瑰、夜合、芙蓉,在入口處設有圖案以及藝術英文字體。

石硤尾邨舊大廈外牆數字。

石硤尾翻新後的外牆數字。

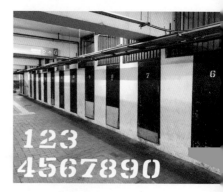

順利邨儲物室門口數字。

祖堯邨配有名字和數字的大廈。

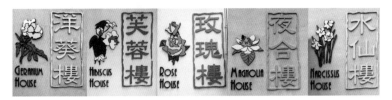

馬頭圍邨花卉圖案。

沙角邨：以雀鳥為主題，大廈入口處上方安裝了配有圖案的識別型指示牌，配上圓形的色帶，看似是夕陽下觀鳥。

坪石邨：從擁有五彩紙皮石外牆的彩虹地鐵站步出不久後，便會到達坪石邨，看到顏色分明的大廈牆身，而各樓宇名字則以不同顏色寶石區分，屋邨指示牌亦是以顏色區分大廈。

沙角邨雀鳥圖案與大廈識別型捋牌。

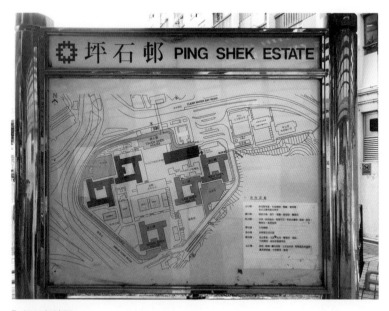

坪石邨地圖。

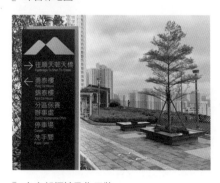

安泰邨標誌及指示牌。

翠屏邨範圍。

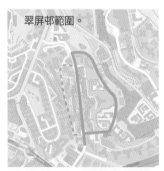

翠屏邨標誌及指示牌。

還有屋邨是整個擁有獨特的標誌，例如翠屏邨，有「翠綠的屏風」之意，因此以大樹作為藍本，這個圖案亦與地圖類似。另外近年落成、位於安達臣道新發展區的安泰邨，以兩座山作為屋邨標誌，在方向及識別型指示牌上可找到其蹤影，大廈外牆更使用多變的顏色圖案，據稱能讓居民分辨方向。

屋邨指示牌現代化

當年政府除了讓市民可以安居樂業外，更致力提高居民的生活品質，從各細節開展美化計劃，據 1983 年華僑日報所講，房屋署開始進行指示牌現代化，利用簡單圖案，體現現代設計簡約的美。至今，彩園邨內的指示牌依然得到保留，見證了這段歷史。

房委會亦有為屋邨指示牌加入創新元素，以配合建築語言。例如幾何圖案的利東邨及新田圍邨；荃灣福來邨按公屋建築形態

1983 年華僑日報關於美化屋邨指示牌之報導。

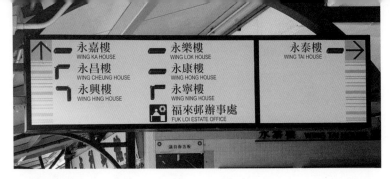

福來邨方向指示牌。

新田圍邨入口方向指示牌。　　新田圍邨商場指示牌。　　新田圍邨範圍呈不規則六角形。

（Typology）來增加大廈的獨特性，不過若果不看地圖，也難以看得出大廈的格局。

不過這個試驗並不是貫徹始終，現時屋邨指示牌大多附有文字，此舉可以方便居民不用左猜右猜圖案的意思，但有些指示牌只有簡單的文字及方向，需要吃力閱讀。

統一的屋邨
Pictogram 與 Symbol

縱使公屋外型已大幅變遷，但房署有一套 Pictogram 從八十年代至今依然使用。屋邨的 Pictogram 和 Symbol 可體現新市鎮自給自足的理念，因為包含了生活上需求。

祥華邨方向指示牌。

興田邨方向指示牌。

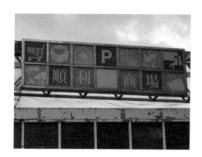

順利商場門牌。

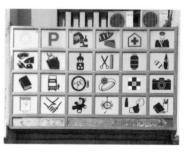

華富商場門牌。

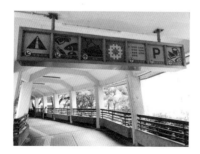

大窩口邨指示牌。

利東邨商場私有化管理前後對比。

舊式商場外的 Pictogram 與 Symbol 細分成各類，但自從 2004
年房委會將零售物業及停車場分拆並私有化後，這些指示牌交由
領展設計，新指示牌以文字為主，只有洗手間使用 Pictogram 與
Symbol，舊標誌亦隨之被更換，不過現時尚有街舖的屋邨可以找到
部分房委會設計的指示牌，例如位於馬鞍山的恒安邨保留了大量與
商舖相關的標誌。

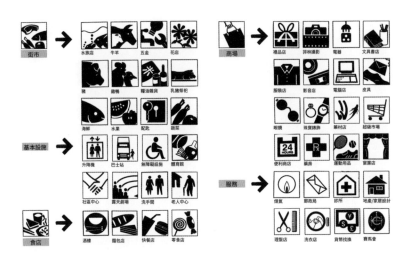

公共屋邨指示牌常見標誌圖。

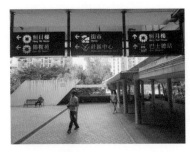

恒安邨商場指示牌。

長康邨臨街商舖指示牌。

6.2

香港公園標牌大改造

公園是市民大眾散心的好去處，在香港規劃指引下，我們可以近距離內到達小型公園，甚至是景色壯麗的郊野公園，而政府亦期望到 2030 年，每人可以享有 2.5 平方米公共空間，以提升生活質素。然而在報章網絡上，對於公共空間的不滿屢見不鮮，其中有不少用家反映「休憩空間」設置過多規條，到處安放了「不准 XX」、「不准 YY」的告示牌，再看看指示牌，是以冰冷的不鏽鋼材質來製作，康文署等機構針對這些問題，逐步展開改進行動。

公屋的動靜公共空間

正如上一篇文章所講，不少香港人以公共屋邨為家，這些社區主要由房屋署設計，除了家居建築佈局外，居民在工餘時需要玩樂放鬆，於是戶外園景及設施亦是在設計階段需要考慮的事項。露天劇場常見於八九十年代的屋邨，位處中心位置的它是社區地標，容許居民舉辦文娛活動，譬如是位於朗屏邨中心的八角廣場，地上以不同顏色磚塊砌成八角星。此外，中式庭園、水池等園景設計，為模組化的屋邨設計帶來多樣景色之餘，亦為居民提供靜態空間。另一方面，屋邨內亦預留大量戶外動態空間，給居民活動筋骨，譬如是羽毛球場、籃球場、乒乓球桌。

在舊式屋邨內，這些動與靜的空間透過分佈在不同階級，可以稍為分隔街外人與居民，讓居民擁有寧靜的活動環境，例如在商場或停車場平台層設立花園，由此指示牌充當着重要角色，只要有心拜訪，來者不拒。相反，像沙田、上水等新市鎮，套用人車分隔的概念，下層是汽車，上層則是行人的主要通道，變相平台是主要通道和屋邨入口，而地下層是較為寧靜的公共空間。由於這些空間貼近民居，亦是行動不便長者的聚集地方，因此靜態空間內一般會禁止進行「玩球」、「踩雪屐」這些運動。

香港藝術館「交加街」展品。

朗屏邨八角廣場。

安達邨表演場地。

荃灣福來邨羽毛球場。

青衣有蓋平台籃球場。

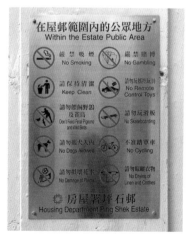

坪石邨禁止牌。

馬鞍山耀安邨高低起伏，配有清晰指示牌引導訪客往不同平台層。

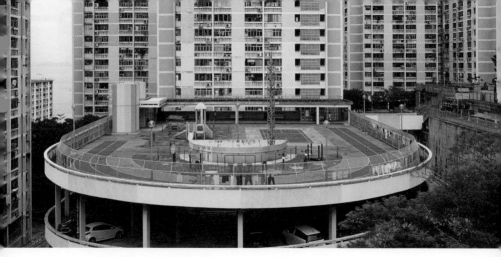

華富邨平台層為兒童遊樂場，連接各屋宇群的行人通道
設於下一層。

字詞軟化的
政府公園指示牌

政府近年致力將其管理的休憩空間，從昔日用規條「趕客」，逐步
變成親民的硬件設計。以啟德為核心的「起動九龍東」計劃為例，
將觀塘、九龍灣一帶的公共空間進行改造，其中「駿業街遊樂場」
由街場，化身成無欄杆阻隔的自由草地，而且加入具地區特色的工
業風格設計，觀塘天橋底公園更是首次將警告牌字詞軟化，本來禁
止玩滑板，改成收起滑板，享受空間。

隨後，主題化公園及指示牌有如雨後春筍。在鰂魚涌公園，康文署
伙拍設計院校，設計造型獨特的指示牌及公園藝術設施，加入一些
較溫和的語句，例如是提議欣賞維港，然後才勸喻不要進行危險動
作；屯門公園共融遊樂場有別於以往的做法，園內設有 2 至 12 歲遊
樂設施，讓不同年紀的兒童共融玩樂，每組遊樂設施都有自身獨特、
因地制宜的設計，使用圖案吸引注意。

堅巷花園遊樂場冰冷的規條。

屯門共融遊樂場指示牌。

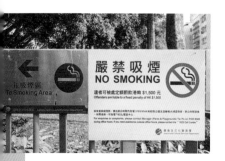

廣福橋花園吸煙與非吸煙區標牌。

不過有一些標誌還是要清楚標示，因為它們嚴重影響公園運作之餘，亦經常被遊人干犯，訂立明確的實施禁令和範圍，可方便管理者取締違法行為。例如「嚴禁吸煙」受《吸煙條例》規管，不能妥協。而禁止吸煙的範圍亦清楚標示在告示牌上，另有標綫提醒可吸煙範圍。

人寵共融的公園空間

除了小孩，寵物亦需要「放電玩耍」，香港的休憩空間普遍都不允許狗隻進入，這或許是出於管理上的考量，而康文署在各區有提供「寵物公園」，但它並非一整片草地任由寵物奔跑，而是利

用金屬圍欄及重重閘門把空間圍起，筆者的同事說笑只有「郊野公園」是例外。

近年不少主人希望能與寵物在公園中放鬆，但管理機構擔心會有安全隱患及衞生問題而一直禁止寵物進入公園範圍。有見及此，「創不同 Make A Difference」這間社會企業提倡多項公園改造原型（Prototype），在 2017 年的「Park Lab」計劃中提出「人寵共融公共空間概念」，經過民、官、商三者協商後，在較少人使用的草坪開闢出一個臨時開放區域，沒有一般寵物公園被圍欄包圍的壓迫感，也不設諸多規條，讓人狗互相尊重，享受共處時光。

2019 年 1 月，康文署推行「寵物共享公園」試驗計劃，容許犬隻進入指定公園範圍。在北角碼頭附近海濱長廊，康文署闢設寵物專用通道，地上畫有狗隻腳印，沿欄杆設有指示牌，提醒狗主該處容許寵物進入。

北角碼頭海濱公園之寵物專用通道。

北角碼頭寵物公園。

私人擁有的公共空間

政府致力改善人均享有的公共空間面積，但並不是所有公園都由政府康文署所建造及管理。近年「私人擁有的公共空間」或者「Privately Owned Public Space（POPS）」是熱門的議題，這些私人機構管理的公共空間，一般有指示牌說明劃定範圍及開放條件，而管理者必須按照地契要求開放空間，否則可以因違反契約收回土地。如此政府可以省去費用，而發展商可以獲得放寬建築限制。

但若然這些空間並非落在「綜合發展區」（CDA），發展商大部分情況下毋需要提交總綱佈局圖 (Master Layout Plan)，導致公共空間的設計和選址無人把關，而空間管理者很多時出於方便管理的考量，把這些私人地段的公共空間置於不顯眼角落，若然沒有清晰的

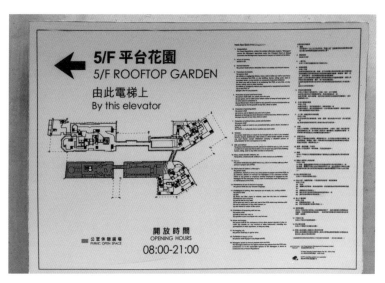

利東街公共空間範圍告示。

指示牌引導公眾，可能導致公共空間使用率低，未能發揮其最大功用。譬如天星碼頭設有公眾觀景台，但由於位置被餐廳阻隔，加上指示欠缺清晰，較少人知道這個欣賞位置，而且提供的設施亦相當有限。另一個例子是位於灣仔的和昌大押，天台花園起初是預留予公眾使用的公共空間，但現在由餐廳接手管理，而且位於大王東街的出入口指示不明顯，令這個「城中綠洲」形同虛設。

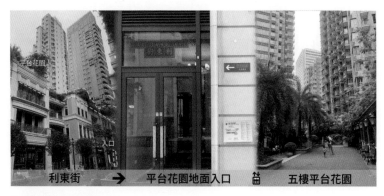

利東街平台花園。

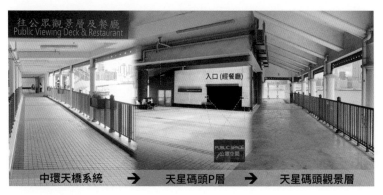

天星碼頭觀景台與指示牌。

6.3

從流動到定點的街市

香港素有「美食與購物天堂」之稱譽,並不是因為「米芝蓮」餐廳數目多,而是單在一間茶餐廳,已經可以找到過百款中西美食,而街頭小食和攤檔,令逛街除了可以觀賞種類繁多的廉價生活百貨,亦可以填飽肚子。但這種原生街頭光景與文化隨着小販相關法例日益收緊,逐漸從日常生活中消失,取而代之是經周詳規劃設計的街市大樓和特色街邊檔口。

嚴管小販限制標牌 ▌

香港開埠初期，傳統市場沿着街道兩旁設置攤檔，這亦是「街市」（Street Market）的由來。到六十至七十年代，香港最高峰時期有近三十萬名小販，佔全港勞動人口百分之二十，小販看準商機，便在有利可圖的地方擺賣，小成本也能經營出一番事業。小販有多元化的形式，有擔挑也有車仔檔，有的賣乾貨（衣服），亦有賣食物（街頭小吃和水果），平民百姓生活所需應有盡有，尤其是對低下階層來說。

然而政府自 1979 年起以解決阻街及衞生問題為由，開始透過停發和利誘交還，限制流動小販牌照的數目，這些多元化的街上攤檔開始縮減。1995 年兩個市政局通過消滅小販大牌檔政策，正式全面消滅流動小販出現，沒有領牌的小販理所當然地被告為無牌小販，有牌的也會被控阻街。

相反，那些繪有小販和生財工具的限制標誌卻越來越多。在新市鎮工業區和車站周邊，佈滿了「禁止小販擺賣」標牌，可見這些是勞動階層和居民必經之地，是昔日的小販黑點。從標牌，我們亦可以看出執法部門的變遷，小販管理工作最初由市政總署處理，後來在1986 年區域市政局分擔新界區的市政工作，因此標誌被塗改，時至1999 年，政府改革市政服務，區域市政局被解散，小販工作改由新成立的食物及環境衞生局負責，但無牌小販數量不如往日，這些標牌有不少被忽略，成為歷史印記。在樂富邨的平台花園，有一塊「大交叉」標牌，從字眼可見擺賣比起其它禁止事項來得嚴重。

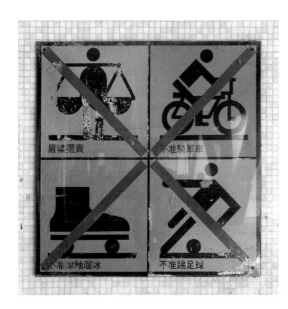

樂富大交叉標誌。

公園內禁止擺賣標誌—熟食檔。

公園內禁止擺賣標誌—衣服檔。

禁「擺」禁「買」（買賣常常分不清）。

馬鞍山禁止小販擺賣標牌。

一些禁止符號繪有附帶 $ 符號（Dollar Sign）的車仔，令人想起政府衞生部門經常「妖魔化」街頭熟食小販骯髒，實情餐廳或包裝食品引致食物中毒的個案不時發生，卻鮮有聽見在街邊進食魚蛋、燒賣、雞蛋仔後不適送院。情況有如 Colin Jerolmack 在 How Pigeons Became Rats: The Cultural-Spatial Logic of Problem Animal 一文，解釋官方權威人士如何把白鴿塑造成傳播病毒的過街老鼠。

街市 不在街上的市場

因限制小販運動而無法在街道經營生意的檔主，有不少獲安排遷入由前市政局和食環署在各區興建的公眾街市，這令街市再也不只是售賣食材，而包括乾貨，甚至是熟食和一些簡單服務，譬如是鐘錶維修等。由於市區街市一般佔地不大，通道設計較密集，為了引導顧客前往不同商品區，街市的出入口和交匯處設有底色鮮明易辨的指示牌，而各商品更擁有獨立符號，不用看文字也能大概了解。再者，每個街市所使用的圖案亦有不同，以西環為例，石塘咀街市的指示牌以黑白色的版畫設計為主調，在下一地鐵站的士美菲道街市則是具西方現代藝術畫風的標誌，這些「街市水牌」可說是展現藝術的地方，媲美私營超級市場的貨品指示牌。

▌石塘咀街市—版畫風格指示牌。

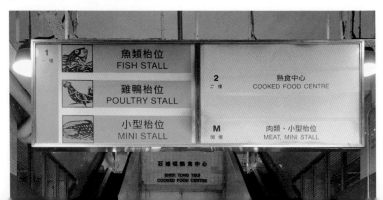

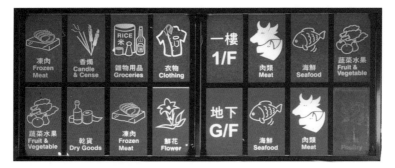

北角街市—以顏色分開樓層。

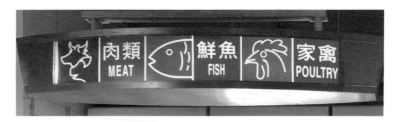

柴灣街市—以顏色分類商品。

柴灣街市—三款熟食種類。

大圍街市－剪紙設計風格。

士美菲路街市－電腦化美工圖案指示牌。

香車街街市－素食與非素食同在。

此外，在舊式公共屋邨的中心位置，一般亦提供街市設施和熟食檔，為居民提供便利的購物體驗。留意青衣長康邨的街市指示牌，可見售賣品種繁多。而「中式小炒」這類熟食攤檔則被安放於一個形狀似「冬菇」的涼亭，座椅放置在戶外空間，別有一番風味。但由於四邊貼近民居，產生噪音和氣味問題，房屋署於 1990 年代起不再建造新的「冬菇亭」，而舊有的「冬菇亭」有些被改建成獨立餐廳，有些按「自願放棄計劃」發放津貼予租客遷出，然後拆卸。

轉型的街頭市集

街邊攤檔雖然規模大減，但它們仍在香港某些定點繼續經營，並被政府塑造成香港特色，比如是廟街、通菜街、鴨寮街、石板街等，

這些「特色市集」以攤檔車符號標示在旅發局豎立的指示牌上。不過由於過往這些街邊攤檔發生過火災，政府便規範了攤檔的設計，從流動變成固定攤位，電綫等設備經過疏理，失去了街邊小販的流動本質。

縱使街邊的熟食小販因政府政策而幾近銷聲匿跡，只有在冬季偶然看到賣栗子蕃薯的推車檔，但有趣的是政府近年大力推行「美食車」計劃，以紐約、台灣等地的街頭小食為基礎，藉由食物吸引遊人前往新建的海濱長廊，但與原生並紮根多年的小販集中區相比，這些在流動車內經營的檔口還要一段時間方能知其成效。

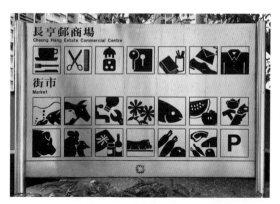

▌長亨邨入口指示牌。

▌長康邨街市濕貨指示牌。

▌長康邨街市乾貨指示牌。

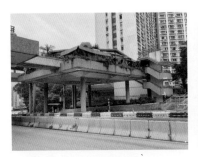

置於道路上的長康邨冬菇亭。

石硤尾熟食中心指示牌。

廟街一帶旅遊資訊指示牌。

中環海濱與美食車指示牌。

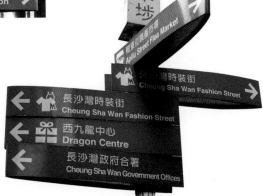

深水埗旅遊資訊指示牌。

6.4

日新月異的
通訊標誌

在科技發展迅速的年代,各項產品的壽命週期越來越短,譬如電話
這類通訊裝置在若干年後便成為了不少人眼中的「古董」,很快被
遺忘。但只要細心留意周遭的標牌,便會發現到這些被淘汰裝置的
身影依舊存在,成為了歷史印記。

成為歷史的電報服務

電報先於電話在 1839 年便在英國投入服務，它透過長短不一的電碼作長短距離資料傳輸，而摩斯電碼屬於其中一種。在二十世紀初，電報網絡已貫通各大洲的主要城市，而香港是其中一個連接點，在英國統治後不久的 1871 年，相關電報網綫便完成鋪設，能與日本及歐洲等地聯繫。翻查一位日本作者記錄啟德機場關閉前的著作，其中一塊指示牌上寫有「電報 Telegraph」這個項目。後來圖文傳真技術與電子郵件相繼出現，僅能傳達文字的電報無可避免地步入歷史，香港境內外所有電報服務在 2004 年終止營運，而到了 2018 年，比利時成為最後一個結束電報服務的國家。

無處不在的電話裝置

1877 年，香港引進電話服務，自此成為民眾通訊的主要方式，它亦是繼洗手間後最常見的公用設施。多年來電話款式的最大變化是撥號方式，在港鐵站內，依然存在昔日的轉輪式撥號電話，而現在不論電話亭抑或固網電話，都是採用按鍵式撥打電話。相反，電話聽筒多年來的設計可謂大同小異，即使 USDOT/AIGA 標準推出的「聽筒狀電話標誌」使用了數十年，至今依然不會感到落伍和不明所以。

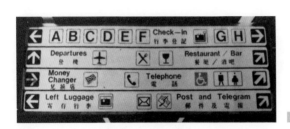

啟德機場指示牌。

一般來說，公眾電話都是需要收費，這點與洗手間極不相同，後者不論是政府還是私人機構都免費提供。但在商務及觀光旅客的大型公眾場所，卻有例外情況，例如是會展和機場提供「免費電話」（Courtesy Phone），給予旅客便利。

除了與外界溝通，有些電話會充當對講裝置，是公營機構預留在特殊情況使用，譬如是快速公路和郊野公園的緊急電話，會直駁至警署或控制中心，可以在遇上緊急事故時聯絡相關機構處理。另外在地鐵站內，現時公眾電話已被集 Wi-Fi 熱點、充電裝置、電腦於一身的「iCentre」取代，剩下的舊式電話或聽筒僅用於與客務中心聯絡，不過旁邊的標誌是充滿針孔的對講裝置，而非電話標誌。

港鐵站內撥號式內聯電話。

港鐵站內聽筒式內聯電話。

機場免費電話標誌。

港鐵 iCentre 服務站。

爭議聲中的電話禁令 ▊

傳輸技術進步，令電話從定點變成流動，它從企業及家庭擁有的通訊工具，變成個人化的智能裝置，隨時隨地可以通話，甚至完成生活瑣事。但與此同時，電話亦衍生出對其它空間使用者造成滋擾的問題，故此有關電話的禁令及指示牌愈來愈多。

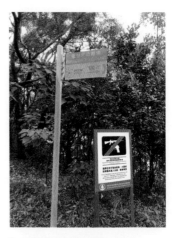

▊ 郊野公園緊急電話指示牌。

筆者在香港大學教室裏，發現到一塊「禁止使用手提電話和傳呼機」的標牌，正好說明了這個變化。俗稱「Call 機」的傳呼機先於手提電話出現，它藉由傳呼機網絡接收文字訊息，可以知悉哪位，到後期更能直接接收中英文訊息，使通訊變得半流動。到了1980 年代，體積像磚塊的「大哥大」面世，能夠以語音通話，但由於價格高昂，動輒上萬港元，所以使用的人不多。到了二千年代，體積細小、價格相宜的 2G 手提電話出現，很快便成為了普羅大眾的潮流玩物，指示牌上附有蓋子的電話機款，是 Ericsson 公

▊ 郊野公園緊急電話。

司還未被 Sony 收購時，於 1997 年出產的 Ericsson 768。如今智能手機已經去除按鍵，讓位給特大屏幕。

「加油站禁止使用電話」是個有趣且具爭議性的規條，它其實並非實施已久的措施，當年英國有人投訴，認為打電話與幾宗油站起火的事故相關，政府在公眾壓力下，於是設立有關規定，香港亦緊隨推行。但英國專家和教授在其後曾發表過論文，指出並沒有任何一宗與油站相關的意外，尤其在沒有通話的情況之下。

另一個有趣爭議是飛機的提示標誌，多年來座位上方設有「禁煙標誌燈」和「繫安全帶燈」，不過隨着全球客機都禁止吸煙後，這個位置被另一個符號取代，就是「禁止使用手提電話等電子設備」。但諷刺的是，沒有任何研究結果指手提電話等裝置有實質影響機件運作，現時有部分新型飛機容許使用無綫上網，只要使用「飛航模式」便可使用，如此，將來這個位置的標誌會否又一改再改呢？

大學教室的禁止使用手提電話標牌。

油站禁止使用手提電話標誌。

新型客機增設禁止使用電子設備提示燈。

E 世代來臨

我們習以為常的互聯網，事實上從普及至今時今日只不過是三十年左右的事情。以前要在家中上網毫不簡單，在寬頻未出現之時，上網速度最高僅有 56Kbps，萬一有電話打入便會斷綫，最重要一點是「月‧費‧按‧上‧網‧鐘‧數‧計」，如果沒有選擇無限月費計劃，全天 24 小時都亮着數據機（Modem），最終收費數目可觀。但是整天開開關關又覺得麻煩，所以不難想像在千禧年代，「上網」能成為大型商場的噱頭。在西環一間大型商場裏，有一系列指示牌標示了「互聯網服務區」，並配上由「E」字、「球體」以及「上網綫」組成的圖標，這正好與當年盛行的 Internet Explorer 瀏覽器標誌一樣是「被一條綫劃過的 E 字」，可說是當年上網，甚至是 IT 的象徵。而在香港國際機場內，「@」用作表示上網區域的標誌，這個做法亦可見於其它國家。

流動電子產品越出越便宜、越多功能，無綫上網亦比以前 56k 時代用電話綫上網穩定以及迅速許多，加上大家愈來愈關注網絡私隱，如非被迫不得已才會用公共電腦。另外現在連 Microsoft 自己都棄用 Internet Explorer 而改用 Edge，新瀏覽器標誌已經略有不同，很多人漸漸變成或者一開始已經是 Chrome 以及 Safari 擁躉，筆者估計以後若沒有文字輔助，年輕一代未必知道指示牌上的圖標有何含意。

不過隨着智能手機日益普及，越來越少會特意拿起電話簿撥打電話，故此電話亭或公眾電話正不斷被淘汰。相比起來，似乎大家更關心 USB 充電插座，以及無綫上網的存取點。

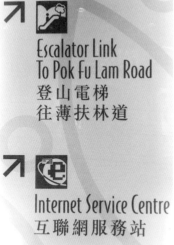

 西寶城指示牌。

西寶城互聯網區域。

機場上網區標誌。

機場充電站。

6.5

郊區與鬧市的生態樂園

香港雖然人煙稠密，但以整體領土計算卻保留了近四成的綠化空間，這有賴多任港督推動郊野公園條例的立法和執法，並在回歸後繼續重視香港生態保育工作，為香港人提供免費休閒場所。此外，動植物公園和海洋公園亦是一些動植物的居所，加上設有遊樂設施，向來受盡香港人和旅客歡迎，成為集體回憶的一部分。

區域與路徑：
香港郊野公園系統

郊野公園成立初期，主要目的是要保護水塘這個淡水資源的重要來源，而與其將他們列為禁止進入範圍，倒不如開放予市民享受郊遊樂趣，不用遊埠也能欣賞香港壯麗的自然景色，同時亦能喚起市民保育自然生態的意識。從 1971 年在城門水塘設立試驗性郊遊和燒烤體驗區，到現時已擁有 24 個遍佈港九新界的郊野公園。

到了 1979 年，長達 100 公里、共分成十段、並將八個郊野公園相連一起的麥理浩徑正式揭幕，使郊野公園由分散的範圍變得更具系統，標誌着香港郊野公園邁向新里程碑。為了讓麥理浩徑從眾多山徑中區分出來，管理當局在沿途上設置了頗具特色的「人形標記」，而標誌的設計師為本地已故雕塑家唐景森，原本唐先生打算採用麥理浩勳爵的輪廓，以感謝他在任內積極推動郊野公園計劃，但礙於他的身軀過於高大，為了令標誌更親民、突顯長途遠足徑的特性，遂改用揹起大背囊的強壯青年，在山峰上眺望遠處。麥理浩徑以外，還有港島徑、康樂徑等，每個配有不同的符號，以資識別。

▍麥理浩徑標誌與廁所指示牌。　　▍其他經特別設計「行山徑」的標誌。

家樂徑

港島徑

衛奕信徑

麥理浩徑

自然教育徑

郊遊徑

健身徑

緩跑徑

甲龍徑

樹木研習徑

目的地指示牌。

荷蘭徑指示牌。（圖片來源：Heyman Chan）

獅子山頂標示。

標距柱及說明。（圖片來源：Heyman Chan）

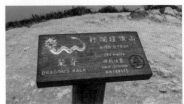

龍脊山頂標示。

此外，這些「行山徑」沿途設置了標距柱和方向指示牌，分別標示了目前位置，以及其它目的地所在方位和距離等資訊，以防遊人在訊號差和複雜的路段迷路。其中「荷蘭徑」指示牌上設有風車造型，加上紫配色，讓人印象深刻。當登山人士抵達山峰頂端或觀景點，通常會遇到一塊背向壯麗山色的標高牌，顯示為遊人提供了登山目標，亦成為多年來市民的「打卡」熱點。

郊遊地點 Picnic Site	兒童歷奇樂園 Children's Adventure Playground
燒烤地點 Barbecue Site	救傷站 First Aid
露營地點 Camp Site	電話 Telephone
護理員站崗 Warden Post	停車場 Car Park
郊野公園管理站 Country Park Management Centre	巴士站 Bus Stop
告示板 Information Board	渡輪碼頭 Ferry Pier
涼亭 Shelter	直升機坪 Helipad
茶水亭 Refreshments-Light	標誌柱 Mark Post
熟食檔 Refreshments-Cooked Food	晨運園地 Morning Walker Garden
旅舍 Hotel	觀景台 View Compass
遊客中心 Visitor Center	觀景點 View Point
廁所 Toilet	高程點（以米為單位）Spot Height In Metres

郊野公園常見標誌圖案。

燒烤場指示牌。
（圖片來源：Heyman Chan）

享受與敬畏自然：
郊野公園標誌

除了識別有名的「長距離行山徑」和「主要景點」，漁農署轄下的郊野公園及海岸公園管理局亦在郊野公園內設置不少標牌，說明設施用途和行山規則，讓郊遊人士自覺，共同守護郊區。燒烤場、露營地點等其他郊野公園標誌同樣出自唐先生的手筆，簡單的黑白配色和綫條設計讓人一目了然，而一些露營地點的標示牌更具有帳篷的造型，可說時為行山徑增添不少藝術色彩。

這批郊野公園標誌指示牌具有另一個特點，就是注意標誌具有極高的動態性。「動態性概念」（Dynamism）由 Luca Cian, Aradhna Krishna 和 Ryan Elder 三位學者提出，他們以警告標誌為研究對象，指出當標誌符號顯示動作時的狀態，可以驅使司機或途人更迅速作出反應。在郊野公園標誌中，「小心山洪」標誌把動作誇張的「人形公仔」和水

流傾斜，容易引起途人注意，相反，禁止標誌的圖案較為靜態，它不是要遊人作出下一步行動，而是勸阻他們切勿做出危險或不當行為。

小心山洪警告牌。

鬧市中的生態居所：動植物公園和海洋公園

雖然在郊野公園可以看到不少動物，例如牛隻、猴子、野豬等，但卻需要依靠運氣和體力。不過在鬧市中的香港動植物公園，不費吹灰之力也能欣賞奇珍異獸和奇花異卉。它的前身是「植物園」(Botanic Garden)，在香港開埠後不久已經存在，至今依然免費開放予公眾，並設有鳥類、獸類和爬蟲類展區。指示牌上分別附有「雀鳥」、「猴子」、「烏龜」三款圖案，設計不算有驚喜。

懸崖警告標牌，配有紅色邊框。

另一個能欣賞動物的地方是海洋公園，在 1977 年開業初期憑着山色美景、動物表演、機動遊戲等吸引眾多遊客。當年的遊園指示牌亦是經過精心，翻看 1985 年出

勿涉入水禁止牌。

版的《平面設計手冊》的海洋公園標誌,是以海馬作為標誌。而書中亦收錄了各種動物和遊園設施的符號,由幾何形狀組成,綫條簡單。在昔日的舊入場門券,可見山頂纜車曾以此符號來表示,而出入口,則使用圖中的箭嘴符號和禁止進入標誌。

這套動物標誌有機會啟發自 1975 年美國華盛頓動物園的一系列標誌,其中一位設計師 Lance Wyman 曾經為 1968 年墨西哥城奧運設計項目和城市地標標誌,風格是採用綫條簡單,去除毛髮這類多餘細節,而動物標誌以側面和頭部作為基礎,令每個 Pictogram 變得更大和分別明顯。而園內地面亦設有動物腳印,引導遊人到指定動物園區,為遊園體驗倍添趣味,成為尋路系統設計的經典。

仔細對比海洋公園和與郊野公園園內的設施標誌,會發現「郊野地點」、「電話」、「熟食檔」等標誌是相同的,因為香港海洋公園這個世界級主題樂園的誕生,有賴英皇御准香港賽馬會的資助及政府免費撥地予以建造,也就是說當年公園由政府主導,被視為康樂空間其中一員,標誌有機會是唐先生的手筆。

▎動植物公園指示牌。

▎華盛頓動物園尋路標誌。

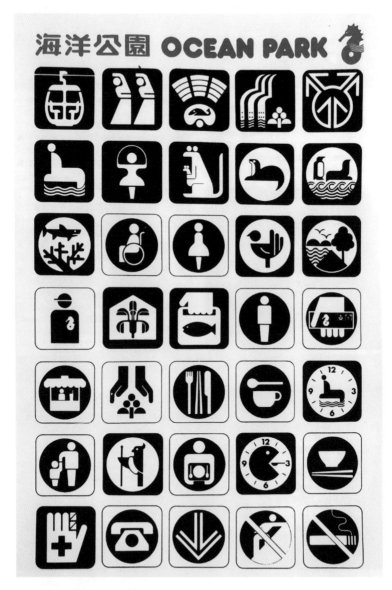

1980 年代海洋公園導向標誌圖庫。

後記與鳴謝

首先我要感謝梁卓倫與林雪伶的賞識，讓我在二零年代之始一圓作者夢，在寫書過程中，他們給予了我極大自由度，並在出版問題上提供協助，而編輯 Joy 在最後關頭仍盡最大努力，妥善安排一切及包容我這個「臨急抱佛腳」的作者，另外我亦感謝本書的設計師——霍明志，他在短時間內仍能精心打造厚達數百頁卻精美的書，功勞莫大。最後，我希望向時刻支持我的家人、好友與同事致謝。

資訊協助及校對：
本書所涉獵的範疇甚廣，幸得以下一眾好友提供寶貴意見，除了豐富文章的內容，亦彌補了書中的錯處與缺陷。

邱益彰　Gary Yau
嚴卓衡　Justin Yim
孫琮賀　Russell Sun
區婉柔　Hermion Au
林雪伶　Sheelagh Lam

繪圖協助與字體：

在此特別感謝邱益彰 Gary Yau 為本書繪畫高清路牌，使內容變得更有說服力，他亦特意為本書的標題設計一套中英文幾何字型，靈感源自書中介紹過的 Eurostile，為本書帶來耳目一新的感覺。

專題訪問：

在此我亦感謝「建新膠片製品公司」的王老闆慷慨無私地分享製作指示牌的心得，以及自己創業至今的經歷，讓我認識到在沒有電腦輔助的年代下，不同類型的標牌是如何誕生，同時也認識到在香港製作標牌的一些特別之處。

相片提供：

香港街道充斥着大量標牌，但當中有價值的標牌要不隱藏在不顯眼角落，就是隨着歲月流逝而消失，幸好有不少組織和熱心人士拍下這些有趣標牌，讓我們得以繼續欣賞。

道路研究社　Road Research Society
香港歷史研究社
Gakei.com
陳希旻　Heyman Chan
陳瑋彤　Catherine Chan
Chris Sampson

參考資料

1.2

- Abdullah, R. & Hubner, R. (2006) *Pictograms, Icons & Signs: a Guide to Information Graphics*. London: Thames & Hudson Ltd.
- Calori, C. & Vanden-Eynden, D. (2015). *Signage and Wayfinding Design: A Complete Guide to Creating Environmental Graphic Design Systems*. Hoboken, New Jersey: John Wiley & Sons, Inc.
- Lynch, K. (1960). *The Image of the City*. Cambridge, Massachusetts: MIT Press.
- Manning, S. & Feldmann, P. (2018). *The Spaceagency Guide to Wayfinding*. Hong Kong: Art Power.
- SEGD (2014). Paul Arthur. Retrieved from https://segd.org/paul-arthur
- 高毅（2015 年 2 月 17 日）。羊年到底是什麼羊？且看 BBC 的論戰。摘自 https://www.bbc.com/zhongwen/trad/china/2015/02/150217_debate_year_of_the_sheep
- 肖勇及梁慶鑫（2014）。《看！視覺的語言：導視系統與標誌設計》。台北：拓客。

1.3

- Manning, S. & Feldmann, P. (2018). *The Spaceagency Guide to Wayfinding*. Hong Kong: Art Power.
- 大衛・吉柏森（Gibson, D.），黃文娟譯（2010）。《不迷路的設計：視覺指引的秘密》。台北：旗標出版股份有限公司。
- 地下鐵路公司（1980）。《地下鐵路乘車指南》，香港：香港地下鐵路公司。

1.4

- Calori, C. & Vanden-Eynden, D. (2015). *Signage and Wayfinding Design: A Complete Guide to Creating Environmental Graphic Design Systems*. Hoboken, New Jersey: John Wiley & Sons, Inc.
- The British Standards Institution (2012). BS ISO 3864-3:2012 - Graphical Symbols - Safety Colours and Safety Signs - Part 3: Design Principles for Graphical Symbols for Use in Safety Signs.
- Transport Department (2001) . Transport Planning & Design Manual - Volume 3.
- 道路研究社（2020 年 3 月 18 日）。香港首批啡色路牌登場。摘自：https://medium.com/@RoadResearch/hongkong-first-brown-sign-cce89fda240f
- 大衛・吉柏森（Gibson, D.），黃文娟譯（2010）。《不迷路的設計：視覺指引的秘密》。台北：旗標出版股份有限公司。

1.5

- Berger, C. M. (2005). *Wayfinding: Designing and Implementing Graphic Navigational Systems*. Singapore: Page One Publishing Private Limited.
- Calori, C. & Vanden-Eynden, D. (2015). *Signage and*

Wayfinding Design: A Complete Guide to Creating Environmental Graphic Design Systems. Hoboken, New Jersey: John Wiley & Sons, Inc.

2.1

- Abdullah, R. & Hubner, R. (2006) . *Pictograms, Icons & Signs: a Guide to Information Graphics*. London: Thames & Hudson Ltd.
- Berger, C. M. (2005). *Wayfinding: Designing and Implementing Graphic Navigational Systems*. Singapore: Page One Publishing Private Limited.
- Hong Kong Government (1924) . *The Hong Kong Government Gazette 1924*.
- Hong Kong Government (1949). *The Hong Kong Government Gazette 1949*.
- 邱益彰 @ 道路研究社（2019）。《香港道路探索：路牌標誌 × 交通設計》，香港：非凡出版。
- 斉藤寿子（2019）。1964 年をきっかけに世界へ広がった 「ピクトグラム」—村越愛策。摘自 http://www.ssf.or.jp/ssf/ tabid/813/pdid/264/Default.aspx
- 村越愛策（2002）。《世界のサインとマーク》。東京：株式会 社世界文化社。
- 香港政府新聞處（1980）。《道路交通守則》。香港：香港政府 印務局。

2.2

- AIGA（年份不詳）。Symbol Signs。摘自：https://www.aiga. org/symbol-signs/
- Department of Justice (2010). 2010 ADA Standards for Accessible Design. Retrieved from https://www.ada.gov/reg

s2010/2010ADAStandards/2010ADAstandards.htm
- Kelechava, B. (2017, February 9). The Significance of Product Safety Signs and Labels in ANSI Z535. Retrieved from https://blog.ansi.org/2017/02/product-safety-signs-labels-ansi-z535/
- SafetySign.com（年份不詳）。OSHA Format。摘自：https://www.safetysign.com/help/h55/osha-format
- SEGD (2014). EDU Symbols. Retrieved from https://segd.org/tags/edu-symbols
- 屋宇署（2008）。《設計手冊：暢通無阻的通道 2008》。摘自：https://www.bd.gov.hk/doc/tc/resources/codes-and-references/code-and-design-manuals/BFA2008_c.pdf
- 村越愛策（2002）。《世界のサインとマーク》。東京：株式會社世界文化社。

2.3
- European Agency for Safety and Health at Work (1992). Directive 92/58/EEC - safety and/or health signs. Retrieved from https://osha.europa.eu/en/legislation/directives/9
- The British Standards Institution (2019). BS ISO 7001:2007+A4:2017 - Graphical Symbols - Public Information Symbols.
- The British Standards Institution (2017). BS EN ISO 7010:2012+A7:2017 - Graphical Symbols - Safety Colours and Safety Signs - Registered Safety Signs (ISO 7010:2011).
- The British Standards Institution (2012). BS ISO 3864-3:2012 - Graphical Symbols - Safety Colours and Safety Signs - Part 3: Design Principles for Graphical Symbols for Use in Safety Signs.
- The British Standards Institution (2011). BS ISO 3864-1:2011 -

Graphical Symbols - Safety Colours and Safety Signs - Part 1: Design Principles for Safety Signs and Safety Markings.
- The British Standards Institution (1980). BS 5378: Part 1: 1980 - Safety Signs and Colours: Part 1. Specification for Colour and Design.
- Council of the European Union (1977). Council Directive 77/576/EEC of 25 July 1977 on the approximation of the laws, regulations and administrative provisions of the Member States relating to the provision of safety signs at places of work. Retrieved from https://op.europa.eu/en/publication-detail/-/publication/f26c1820-c521-4019-b7e6-9c04226b9bb7/language-en

2.4
- "Sign Communication" Publishing Committee (1989). *Sign Communication: Community Identity-Corporate Identity/ Environment*. Tokyo: Kashiwashobo Publishers, Ltd.
- Turner, J. (2010, March 8). The Big Red Word vs. the Little Green Man: The International War Over Exit Signs. Retrieved from http://www.slate.com/articles/life/signs/2010/03/the_big_red_word_vs_the_little_green_man.html
- 村越愛策（2002）。《世界のサインとマーク》。東京：株式会社世界文化社。
- 国土交通省（2008）。JIS Z8210 案内用図記号。摘自：https://www.mlit.go.jp/sogoseisaku/barrierfree/sosei_barrierfree_tk_000145.html

3.1
- Addey, D. (2014) . Fontspots Eurostile, Typeset in the

Future. Retrieved from https://typesetinthefuture. com/2014/11/29/fontspots-eurostile/

- Novarese, A. (1964).Eurostile, A Synthetic Expression of Our Times, Pagina, *International Magazine of Graphic Design*, 4.
- Peter Dawson (2015) . *The Field Guide To TypoGraphy: Typefaces in The urban landscape*. New York: Prestel.
- Poen (2014 年 3 月 22 日)。[jf 小詞典] 明體，Justfont Blog。摘自：https://blog.justfont.com/2014/03/jf-dict-1/
- Transport Department (2001) . *Transport Planning & Design Manual*, Volume 3.
- YH（年份不詳）。誰說字體不重要 | 字體決定設計好壞，5 種極具設計感的中文字型，LOHAS IT。摘自：https://www. lohaslife.cc/archives/13607
- 邱益彰 @ 道路研究社（2019）。《香港道路探索：路牌標誌 × 交通設計》，香港：非凡出版。
- 李健明（2019）。《你看港街招牌》，香港：非凡出版。
- 蘇煒翔（2015 年 4 月 18 日）。市長請參考：1982 年版港鐵 指標規範手冊，Justfont Blog。摘自 https://blog.justfont. com/2015/04/kp-check-this-out/
- 彼德・道森，王翎、林怡德譯（2015）。《117 款常見與經典 字體分析 實景圖例 易混淆字體對比》，台北：城邦文化事業股 份有限公司。
- 許瀚文（2014 年 9 月 4 日）。地鐵宋：觀察、再用再生（上）， 主場博客。摘自：https://thehousenewsbloggers.net/2014/ 09/04/%E5%9C%B0%E9%90%B5%E5%AE%8B%EF%BC% 9A%E8%A7%80%E5%AF%9F%E3%80%81%E5%86%8D%E 7%94%A8%E5%86%8D%E7%94%9F%EF%BC%88%E4%B8 %8A%EF%BC%89-%E8%A8%B1%E7%80%9A%E6%96%87/
- 蘋果日報（2014 年 3 月 22 日）。堅尼地城港鐵站曝光　湖 水藍作主色調　書法字引繁簡爭議。摘自：https://hk.news.

appledaily.com/local/daily/article/20140322/18664770

- 大衛·吉柏森 (Gibson, D.)，黃文娟譯 (2010)。《不迷路的設計：視覺指引的秘密》。台北：旗標出版股份有限公司。

3.2

- Transport for London（年份不詳）。The Roundel。摘自：https://tfl.gov.uk/corporate/about-tfl/culture-and-heritage/art-and-design/the-roundel
- 楊文娟（2018 年 1 月 29 日）。【鐵道設計】M for Metro　全世界 77 個 M 字地鐵標誌設計諗到頭痕？，香港 01。摘自：https://www.hk01.com/%E8%97%9D%E6%96%87/152052/%E9%90%B5%E9%81%93%E8%A8%AD%E8%A8%88-m-for-metro-%E5%85%A8%E4%B8%96%E7%95%8C77%E5%80%8Bm%E5%AD%97%E5%9C%B0%E9%90%B5%E6%A8%99%E8%AA%8C%E8%A8%AD%E8%A8%88%E8%AB%97%E5%88%B0%E9%A0%AD%E7%97%95
- 陳嘉敏（2017 年 4 月 3 日）。電車擬 4 月底換新 LOGO　深綠色電車頭新標誌　電車迷歡迎大變身，香港 01。摘自：https://www.hk01.com/%E7%A4%BE%E6%9C%83%E6%96%B0%E8%81%9E/82000/%E9%9B%BB%E8%BB%8A%E6%93%AC4%E6%9C%88%E5%BA%95%E6%8F%9B%E6%96%B0logo-%E6%B7%B1%E7%B6%A0%E8%89%B2%E9%9B%BB%E8%BB%8A%E9%A0%AD%E6%96%B0%E6%A8%99%E8%AA%8C-%E9%9B%BB%E8%BB%8A%E8%BF%B7%E6%AD%A1%E8%BF%8E%E5%A4%A7%E8%AE%8A%E8%BA%AB
- 香港鐵路發展（2004）。九廣鐵路標誌史。摘自：http://ckm_h.tripod.com/hkrd/kcrc.html
- 運輸署（2000）。《道路使用者守則》。香港：運輸署。

3.3

- Or, Calvin K. L. & Chan, Alan H. S. (2010). The Effects of Background Color of Safety Symbols on Perception of the Symbols.
- Design Work Plan (2020). Signage and Color Contrast. Retrieved from https://www.designworkplan.com/read/signage-and-color-contrast
- Mcleod, J. (2016). *Colour Psychology Today*. London: John Hunt Publishing.
- The British Standards Institution (2011). BS ISO 3864-1:2011 - Graphical Symbols - Safety Colours and Safety Signs - Part 1: Design Principles for Safety Signs and Safety Markings.
- Transportation Research Board & National Research Council. TCRP Report 12: Guidelines for Transit Facility Signing and Graphics.
- Turner, J. (2010, March 8). The Big Red Word vs. the Little Green Man: The International War Over Exit Signs. Retrieved from http://www.slate.com/articles/life/signs/2010/03/the_big_red_word_vs_the_little_green_man.html
- 消防處 (2008)。消防處通函第 5/2008 號—圖形符號出口指示牌。摘自：https://www.hkfsd.gov.hk/chi/source/circular/2008_05.pdf

3.4

- Building Development Department (1984). *Design Manual: Access for the Disabled*. Hong Kong: Building Development Department.
- Committee on Design Requirements for Handicapped People (1976). *Design Requirements for Handicapped People Code of Practice Access for the Disabled to*

Buildings. Hong Kong: Public Works Department.
- Digital Cosmounaut (2013, October 18). German Traffic Lights – Youre Using Them All Wrong. Retrieved from https://digitalcosmonaut.com/2013/berlin-traffic-lights-youre-using-wrong/
- Rose, D. (2013, September 22). Is It Time for a New Wheelchair Access Icon? BBC News. Retrieved from https://www.bbc.com/news/blogs-ouch-24149316
- 香港導盲犬服務中心 (2012)。香港的發展及里程碑。摘自 http://seeingeyedog.org.hk/%e9%a6%99%e6%b8%af%e7%9a%84%e7%99%bc%e5%b1%95%e5%8f%8a%e9%87%8c%e7%a8%8b%e7%a2%91/

3.5

- British Railways Board (1965). *Corporate Identity Manual*. Retrieved from http://www.doublearrow.co.uk/manual.htm
- Department for Transport, Department for Infrastructure (Northern Ireland), Transport Scotland & Welsh Government (2019). *Traffic Signs Manual Chapter 7 - The Design of Traffic Signs*. Retrieved from https://assets.publishing.service.gov.uk/government/uploads/system/uploads/attachment_data/file/782725/traffic-signs-manual-chapter-07.pdf
- Her Majesty's Stationery Office (1963). Traffic Signs 1963, *Report of the Traffic Signs Committee*. London: HMSO.
- 李穎霖（2017 年 5 月 17 日）。搜查線：洗手間標誌太離地　心急人易入錯，東網 On.cc。摘自：https://hk.on.cc/hk/bkn/cnt/news/20170517/bkn-20170517060035658-0517_00822_001.html
- 工商晚報（1969 年 6 月 29 日）。恩足以及禽獸　銅鑼灣有狗廁所。

4.1

- am730（2018 年 4 月 27 日）。【字言字語】曾鈺成—何謂「軥輅」？（影片）。摘自：https://www.youtube.com/watch?v=s7Gn7nwhPso
- Calori, C. & Vanden-Eynden, D. (2015). *Signage and Wayfinding Design: A Complete Guide to Creating Environmental Graphic Design Systems*. Hoboken, New Jersey: John Wiley & Sons, Inc.
- Cambridge University Press (2020). *Cambridge Dictionary*. Retrieved from https://dictionary.cambridge.org/
- Chang, D. （2014 年 12 月 11 日）。關於直式中英文排版的幾種可能性，Fourdesire。摘自：http://blog.fourdesire.com/2014/12/11/guan-yu-zhi-shi-zhong-ying-wen-pai-ban-de-ji-zhong-ke-neng-xing/
- 好集慣（2018 年 10 月 30 日）。幫襯小店：有眼不識泰山 三陽百貨。摘自：https://betterme-magazine.tumblr.com/post/166930203820/%E5%B9%AB%E8%A5%AF%E5%B0%8F%E5%BA%97%E6%9C%89%E7%9C%BC%E4%B8%8D%E8%AD%98%E6%B3%B0%E5%B1%B1-%E4%B8%89%E9%99%BD%E7%99%BE%E8%B2%A8?fbclid=IwAR1f6enIHAFZGwLTGYqe8wS3nSOZe4hOGsnjwLX6lfMQCv8Am1owKMyTWn8
- Commerce and Industry Department (1959). "Haberdashery", *Trade Bulletin*. Hong Kong: Commerce and Industry Department, pp. 249-251.
- Transport for London (2002). *London Underground: Signs Manual*, Issue 4. Retrieved from http://content.tfl.gov.uk/lu-signs-manual.pdf
- 人文電算研究中心（2014）。《漢語多功能字庫》。摘自：https://humanum.arts.cuhk.edu.hk/Lexis/lexi-mf/
- 王贊雄（1998）。香港和澳門的旅遊業：近期發展、前景與

問題，《雙城記——港澳的政治、經濟及社會發展》。摘自：
https://www.macaudata.com/catalogs/catalogsaction/
middleCatalogs?bookId=1622

- 台灣教育部（1994）。《教育部國語詞典重編本》。摘自：
https://pedia.cloud.edu.tw/Entry/Detail/?title=%E7%99%B
D%E6%97%A5%E6%92%9E

4.2

- Brown, G. (2019, May 17). "The Difference Between Handicapped and Disabled". DifferenceBetween.net. Retrieved from http://www.differencebetween.net/language/the-difference-between-handicapped-and-disabled/
- Building Development Department (1984). *Design Manual: Access for the Disabled*. Hong Kong: Building Development Department.
- Committee on Design Requirements for Handicapped People (1976). *Design Requirements for Handicapped People Code of Practice Access for the Disabled to Buildings*. Hong Kong: Public Works Department.
- Department of Justice (2010). 2010 ADA Standards for Accessible Design. Retrieved from https://www.ada.gov/regs2010/2010ADAStandards/2010ADAstandards.htm
- Neiva, M. (2017). ColorADD: Color Identification System for Color-Blind People, Injuries and Health Problems in Football, pp. 303-314. Retrieved from https://link.springer.com/chapter/10.1007/978-3-662-53924-8_27
- UNESCO (2013). *World Braille Usage* (Third Edition). Washington: Perkins. Retrieved from https://www.perkins.org/assets/downloads/worldbrailleusage/world-braille-

usage-third-edition.pdf

- 香港聾人福利促進會（2016）。聾人資訊—甚麼是「T」掣？，會員通訊。摘自：https://www.deaf.org.hk/ch/details.php?id=1241&cate=newsl
- 香港傷健協會（2014 年 5 月 7 日）。認識傷殘人士。摘自：https://www.hkedcity.net/sen/directory/policy/page_5264a335e34399e151000000
- 屋宇署（2008）。《設計手冊：暢通無阻的通道 2008》。摘自：https://www.bd.gov.hk/doc/tc/resources/codes-and-references/code-and-design-manuals/BFA2008_c.pdf
- 田小琳（2001）。從「殘廢」說到「傷健」，《咬文嚼字》，第 11 期。

4.3

- Express (2016, 25 November). Imperial Hero: Octogenarian Travels the Country Removing Illegal Metric Road Signs. Retrieved from https://www.express.co.uk/news/uk/736443/Brexiteer-travels-country-removing-illegal-EU-metric-road-signs
- Hong Kong Colonial Secretariat (1969). *Metrication: First Draft*. Hong Kong: the Scretariat.
- Paice, R. (2009). Metric Signs Ahead: the Case for Converting Road Signs to Metric Units (with 2009 update). Retrieved from https://ukma.org.uk/publications/msa-summary/
- 邱益彰 @ 道路研究社 (2019)。《香港道路探索：路牌標誌 × 交通設計》，香港：非凡出版。
- 柴彬（2009）。近代英國的度量衡國家統一化，首都師範大學學報（社會科學版），第 04 期。
- 香港工商日報（1984 年 6 月 27 日）。八月廿五日起三天假期內　全港道路限制車速　以便更換交通標誌。

4.4

- 運輸署（2020）。的士經營範圍。摘自：https://www.td.gov.hk/tc/transport_in_hong_kong/public_transport/taxi/details_of_taxi_operating_areas_/index.html
- 麥錦生、王俊生（2018）。《搭紅 Van—從水牌說起：小巴的流金歲月》。香港：非凡出版。
- 陳阮德徽（2005）。《路口有落：香港公共小巴的成長》。香港：香港大學專業進修學院。
- 工商晚報（1977 年 7 月 30 日）。小巴新例‧八一生效　必須標明目的地　中途不得有更改。
- 華僑日報（1969 年 2 月 24 日）。計程汽車司機　暢談新春工作情況　多了花紅貼士。

4.5

- 陳霄澤（2017 年 3 月 31 日）。【Short 評‧上】香港商場樓層亂到暈　UG/LG/LB 迷魂陣係乜玩法？香港 01。摘自：https://www.hk01.com/%E7%A4%BE%E5%8D%80%E5%B0%88%E9%A1%8C/81290/short%E8%A9%95-%E4%B8%8A-%E9%A6%99%E6%B8%AF%E5%95%86%E5%A0%B4%E6%A8%93%E5%B1%A4%E4%BA%82%E5%88%B0%E6%9A%88-ug-lg-lb%E8%BF%B7%E9%AD%82%E9%99%A3%E4%BF%82%E4%B9%9C%E7%8E%A9%E6%B3%95
- 羅瑞文（2018）。澳門粵語（澳門知識叢書）。香港：三聯書店（香港）有限公司。
- 国土交通省（2008）。JIS Z8210 案内用図記号。摘自：https://www.mlit.go.jp/sogoseisaku/barrierfree/sosei_barrierfree_tk_000145.html

5.1

- 香港政府新聞處 (1980)。《道路交通守則》。香港：香港政

府印務局。https://en.wikipedia151.org/wiki/Split-flap_display

5.2
- Department for Transport/Highways Agency, Department for Regional Development (Northern Ireland), Transport Scotland & Welsh Assembly Government (2009). *Traffic Signs Manual Chapter 8 - Traffic Safety Measures and Signs for Road Works and Temporary Situations. Part 2: Operations*. Retrieved from https://assets.publishing.service.gov.uk/government/uploads/system/uploads/attachment_data/file/203670/traffic-signs-manual-chapter-08-part-02.pdf
- 路政署 (2017)。道路工程的照明、標誌及防護工作守則。
- 彭熾 (1969 年 1 月 13 日)。睇見呢個路牌　路人條氣順晒，香港工商日報。
- 九廣鐵路 (2003 年 4 月 16 日)。九鐵為輕鐵站裝置乘客資訊顯示屏。摘自：http://www.kcrc.com/tc/announcements/2003/030416.html

5.3
- Hong Kong Government (1957). *The Hong Kong Government Gazette 1957*.
- Transport for London (年份不詳)。Maps & Signs。摘自：https://tfl.gov.uk/info-for/boroughs-and-communities/maps-and-signs
- 運輸署及運輸及房屋局 (2019)。提升香港易行度研究─第二階段公眾參與摘要。摘自：https://walk.hk/tc/participation/pe/detail/02.engagement-digest-stage-2-public-engagement
- 香港特別行政區政府 (2010 年 2 月 28 日)。眾安街活化計

劃竣工　荃灣「金飾坊」換上新貌（附圖），新聞公報。
摘自：https://www.info.gov.hk/gia/general/201002/28/
P201002280137.htm
* 工商晚報（1984 年 6 月 5 日）。路牌森林。
* 大公報（1983 年 7 月 15 日）。不同交通路牌　可用同一支柱—
新法例將於明年實施。
* 華僑日報（1960 年 9 月 5 日）。交通路牌設置　應有良好設計。

6.1
* 政府新聞處（2019）。2019 香港概覽。摘自：https://www.
gov.hk/tc/about/abouthk/docs/2019HK_in_brief.pdf
* 華僑日報（1983 年 6 月 29 日）。屋邨現代化　指示牌新穎。

6.2
* Kwok, J. & Fung, J.（2015 年 12 月 18 日）。有關香港公共空
間的七件事：四、不屬於公眾的公共空間，獨立媒體。摘自：
https://www.inmediahk.net/node/1039571
* 香港特別行政區政府（2019 年 4 月 28 日）。公園共享　與毛
孩同樂，政府新聞網。摘自：https://www.news.gov.hk/chi/2
019/04/20190426/20190426_135229_502.html
* 發展局及規劃署（2016）。《香港 2030+：跨越 2030 年的規
劃遠景與策略》。摘自：https://www.hk2030plus.hk/TC/
document/2030+Booklet_Chi.pdf
* 香港特別行政區政府（2013 年 1 月 10 日）。「星期四玩
轉駿業街之綠生活｜藝術」圓滿結束（附圖），新聞公報。
摘自：https://www.info.gov.hk/gia/general/201301/10/
P201301100378.htm

6.3
* Jerolmack, C. (2008). How Pigeons Became Rats: The

Cultural-Spatial Logic of Problem Animals, *Social Problems*, Volume 55, Issue 1, pp. 72-94. Retrieved from https://academic.oup.com/socpro/article-abstract/55/1/72/1640224

- 馬國明（2013）。香港為甚麼需要小販？《悠悠綠箱子》，香港：生命工場。
- 梁燕玲（2011）。消失中的小販文化，《文化研究 @ 嶺南》，25。摘自：https://commons.ln.edu.hk/mcsln/vol25/iss1/1/

6.4

- 巴士的報（2019 年 9 月 30 日）。電報突破時空百里加急 成歷史 李鴻章：防敵強國利商務。摘自：https://www.bastillepost.com/hongkong/article/5148427-%e9%9b%bb%e5%a0%b1%e7%aa%81%e7%a0%b4%e6%99%82%e7%a9%ba%e7%99%be%e9%87%8c%e5%8a%a0%e6%80%a5%e6%88%90%e6%ad%b7%e5%8f%b2-%e6%9d%8e%e-9%b4%bb%e7%ab%a0-%e9%98%b2%e6%95%b5%e5%bc%b7%e5%9c%8b%e5%88%a9

- 許維雅（2018 年 12 月 5 日）。【趣聞導航】油站禁用電話　因為會爆炸？蘋果日報。摘自：https://hk.lifestyle.appledaily.com/lifestyle/car/daily/article/20181205/20561137

- 高源樺（2018 年 1 月 3 日）。比利時終止電報服務　成全球最後一國　電報正式退出歷史舞台，香港 01。摘自：https://www.hk01.com/%E5%8D%B3%E6%99%82%E5%9C%8B%E9%9A%9B/146290/%E6%AF%94%E5%88%A9%E6%99%82%E7%B5%82%E6%AD%A2%E9%9B%BB%E5%A0%B1%E6%9C%8D%E5%8B%99-%E6%88%90%E5%85%A8%E7%90%83%E6%9C%80%E5%BE%8C%E4%B8%80%E5%9C%8B-%E9%9B%BB%E5%A0%B1%E6%AD%A3%E5%BC%8F%E9%80%80%E5%87%BA%E6%AD%B7%E5%8F%B2%E8

%88%9E%E5%8F%B0
- 金重紘（1979）。香港・マカオの旅。東京：株式会社東京研文社、大日本印刷株式会社。

6.5

- Bill Cannan & Company (年份不詳)。National Zoological Park / Washington, DC。摘自：http://billcannandesign. com/zoo.html
- Marshall, A. (2015, April 9) To Save Lives, Shake Up Traffic Signs, City Lab. Retrieved from https://www.bloomberg. com/news/articles/2015-04-08/a-new-study-finds-that-active-road-signs-may-improve-driver-attention
- 顏銘輝（2019）。【行山】麥理浩徑 40 周年　前漁護署助理署長王福義細數開路功臣，香港 01。摘自：https://www.hk01. com/%E5%8D%B3%E6%99%82%E9%AB%94%E8%82%B2/328749/%E8%A1%8C%E5%B1%B1-%E9%BA%A5%E7%90%86%E6%B5%A9%E5%BE%9140%E5%91%A8%E5%B9%B4-%E5%89%8D%E6%BC%81%E8%AD%B7%E7%BD%B2%E5%8A%A9%E7%90%86%E7%BD%B2%E9%95%B7%E7%8E%8B%E7%A6%8F%E7%BE%A9%E7%B4%B0%E6%95%B8%E9%96%8B%E8%B7%AF%E5%8A%9F%E8%87%A3
- 村越愛策（2002）。《世界のサインとマーク》。東京：株式会社世界文化社。
- 鍾錦榮（1985）。《平面設計手冊》。香港：廣告製作公司。

誌同道合

香港標牌探索

吳思揚 著

責任編輯　林嘉洋
裝幀設計　明　志
排　　版　時　潔
印　　務　劉漢舉

出版

非凡出版

香港北角英皇道 499 號北角工業大廈 1 樓 B
電話：（852）2137 2338　傳真：（852）2713 8202
電子郵件：Info@chunghwabook.com.hk
網址：http://www.chunghwabook.com.hk

發行

香港聯合書刊物流有限公司
香港新界大埔汀麗路 36 號
中華商務印刷大廈 3 字樓
電話：（852）2150 2100　傳真：（852）2407 3062
電子郵件：info@suplogistics.com.hk

印刷

美雅印刷製本有限公司
香港觀塘榮業街六號海濱工業大廈四樓 A 室

版次

2020 年 7 月初版
©2020 非凡出版

規格

16 開（210mm×148mm）

ISBN

978-988-8675-98-2